디자인 균형의 원리 시각적 복잡성

시각디자인에서 도시경관까지

윤성

디자인 균형의 원리 시각적 복잡성

인쇄 2020년 2월18일 1판 1쇄
발행 2020년 2월21일 1판 1쇄

지은이 윤성원
펴낸이 강찬석
펴낸곳 도서출판 미세움
주소 (07315) 서울시 영등포구 도산로51길 4
전화 02-703-7507
팩스 02-703-7508
등록 제313-2007-000133호
홈페이지 www.misewoom.com

정가 10,000원

ISBN 979-11-88602-24-7 93600

my angel, my everything, my life

.

.

.

Song, Jiyeon and Yoon, Jeongbin

책을 펴내며

저자는 대학에서 산업디자인을 전공하였지만, 박사과정을 도시공학으로 학위를 받았다. 본 책은 박사학위 논문을 기초로 만들어졌다. 박사논문 주제는 지도교수님인 황재훈 교수님과 의논하여 정하였는데, 시각적 복잡성 주제는 참고할 만한 국문 문헌들이 너무나 적었고, 개념이 여러 학문 분야에 걸쳐 있어서 매우 고생했다. 다음 그림은 그 당시 연결고리들을 살피기 위해 시각적 복잡성을 A3에 마인드맵으로 표현한 것이다.

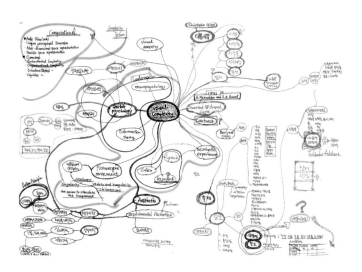

우스갯소리로 "시각적 복잡성은 복잡해, 너무나 복잡해"라고 중얼거리면서 연구를 진행하였다.

　시각적 복잡성을 연구한 저자는 이 주제가 디자인 작업에 매우 유용한 이론이라 생각하고, 많은 학생과 실무디자이너들이 이러한 가치를 알기를 진심으로 바랐지만, 지금도 참고할 만한 자료가 매우 희박하다. 저자도 고생스럽게 연구했지만, 후학도 고생스럽게 연구하기를 바라지 않아서 책으로 엮는 것을 가끔 생각하기도 했는데, 여의치 않았다.

　그런데, 내가 자주 애용하는 한국기초조형학회에서 창립 20주년 기념 출판지원사업을 공모해, 운 좋게 선정되어 이 책이 세상으로 나올 수 있었다. 한국기초조형학회와 박필제 회장님, 그리고 선정위원님들께 감사의 마음을 드립니다.

　독특하고 매우 가치 있는 주제를 선정해주신 황재훈 교수님과 논문 통계 부분을 1:1로 지도해주신 은퇴하신 박병호 교수님, 애정 어린 눈길과 조언을 해주신 은퇴하시고 토지주택연구원장으로 자리를 옮기신 황희연 교수님, 논문 심사본에 빨간색 글을 가장 많이 적어주신 최정우 교수님, 그리고 긴장감이 최고조인 논문 심사를 같은 마음으로 임해주신 은퇴하신 박억철 교수님, 흔들리는 마음

5

을 꼭 잡아주신 이광호 교수님께 진심으로 감사한 마음을 드립니다.

사실, 나는 사례조사나 문헌 인용을 외국 것에 의존하는 현실이 그리 바람직하지 않다고 생각한다. 본 책의 참고문헌을 보면, 국문 논문을 제외하면, 대부분이 외국 문헌이다. 그나마 있는 국문 책도 번역서가 대부분이다. 이 책을 출발로 좀 더 바람직하고 유용한 책을 집필하고자 한다. 많이 부족하지만, 부족함은 노력으로 메울 수 있으므로 가능할 것이다.

본 책이 시각적 복잡성을 연구하려는 연구자에게 조금이라도 도움이 되길 진심으로 바라면서 글을 마치고자 한다. 저자가 참고문헌에 공을 들인 이유도 이것 때문이다.

2020년 2월

저자 윤성원

helsinki Central Library Oodi, Finland, 2018

차례

II. 시각적 복잡성 문헌 고찰

Ⅰ. 디자인과 시각적 복잡성

1장의 논의는 크게 세 가지이다. 첫째는 용어에 대한 논의이며, 둘째는 시각디자인, 제품디자인, 건축, 가로 공간의 시각적 복잡성을 다룬다. 특히 현재도 디자인 코드를 통해 건축의 복잡성을 조절하는 요소를 소개한다. 그리고 복잡성을 나타내는 'complexity'와 건축에서 부분의 복잡성을 나타내는 'intricacy'를 설명한다. 셋째는 미학의 문제점과 '실재의 미학화'를 논하고자 한다.

1. '컴플렉서티(Complexity)'의 개념

　평면을 대상으로 하는 복잡성 연구에서는 '시각적 복잡성 (visual complexity)'이라는 용어를 주로 사용하지만, 간혹 '복잡성(complexity)'를 사용하기도 한다. 또한, 도시계획 분야에서도 복잡계(complex Systems, 또는 complexity System)로 번역하고 있지만, 건축 분야로 넘어오면 '컴플렉서티'를 '복합성(複合性)'으로 번역해서 주로 논의하는데, '복잡성(複雜性)'으로도 번역하여 다른 분야의 'complexity'와는 별개의 개념처럼 느끼게 된다.

　컴플렉서티의 선행연구나 문헌을 검토하다 보면, 매우 다양한 학문 분야와 네트워킹되어있는 것을 알 수 있는데, 어원을 살펴보면 다음과 같다. 'complexity'라는 단어의 줄기는 라틴어로 com(together)+plex(woven;직물)의 결합으로, 'complicated'의 'plic'는 'folded'로 많은 층을 의미한다. 따라서 'complex system'은 그 상호 의존성에 의해 특징지어지지만, 'complicated system'은 그 층에 의해 특징지어진다. '지성'에 대한 절대적인 정의가 없는 것처럼 복잡성에 대한 절대적인 정의도 없다. 시각적 복잡성 연구자들 사이의 유일한 합의는 복잡성에 대한 구체적인 정의에 대한 합의가

없다는 것이다.

정리해보면, 복잡성(Complexity)은 '어떤 구성 요소들이 위계를 구성하거나, 또는 위계 없이 지각되는 얽혀진 상태'라고 할 수 있다.

Wikipedia에서는 복잡성의 다양한 의미를 다음과 같이 기술[1])하고 있는데, 특징은 모두 '0과 1'의 독특한 배열로 구성된다. 여기서 매우 중요한 점은 ①[2]) ~ ⑦의 복잡성의 의미는 모두 질서 개념 중 배열과 관계되는 것이며, 특히 시각적 복잡성(visual complexity)을 의미하는⑧번 시각적 구조 지각에 기반을 둔 추상적인 복잡성에서조차 역시 배열의 의미

1) ①계산 복잡도 이론(computational complexity theory)에서는 알고리즘 실행에 필요한 자원의 양이 연구된다. 가장 널리 사용되는 계산 복잡성 유형은 문제의 사례를 해결하는 데 걸리는 단계의 수와 동일한 문제의 시간 복잡성이다. 또한, 알고리즘에 의해 사용되는 메모리의 볼륨과 동일한 문제의 공간 복잡성이다. ②알고리즘 정보 이론(algorithmic information theory)에서 문자열의 콜모고로프 (Kolmogorov) 복잡성(기술적 복잡성, 알고리즘 복잡성 또는 알고리즘 엔트로피라고도 함)은 해당 문자열을 출력하는 가장 짧은 바이너리 프로그램(binary program)의 길이이다. ③정보 처리에서 복잡성은 객체가 전송하고 관찰자가 탐지한 속성의 총수를 측정한 값입니다. ④물리적 시스템에서 복잡성, ⑤수학에서 Krohn-Rhodes의 복잡성, ⑥네트워크 이론에서 복잡성, ⑦소프트웨어 엔지니어링에서 프로그래밍 복잡성(programming complexity), ⑧추상적인 의미에서 추상인 복잡성(abstract complexity)은 시각적 구조 지각에 기반을 두고 있다. 그것은 요소 수(0과 1)로 나눈 특징 수(features number)의 제곱으로 정의된 이진 문자열의 복잡성이다.
2) 주석4의 ①계산복잡도 이론

로 다루고 있다는 것이다. 본 저서에서는 ⑧번의 개념을 다루지만, '0'과 '1'의 배열은 아니다. 뒤에서 다루겠지만, 이러한 배열에 기반한 연구방법, 결과물들이 실제 디자이너들의 작업에는 기여하는 바가 없다.

2. 시각디자인

2.1 평면

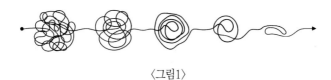

〈그림1〉

〈그림1〉은 시각적 복잡성의 정도를 보여주는 좋은 예이다. 왼쪽에서 오른쪽으로 가면서 시각적 복잡성의 정도는 단순해진다. 이론상으로는 세 번째가 시각적 복잡성이 중간단계이고, 사람들이 가장 선호하는 그림이다.

〈그림2〉를 보면 디자인요소들이 잘 정리되어 있다. 텍스트블럭, 로고, 잎, 등이 과하게 복잡하지도, 과하게 단순하지도 않다. 특히 로고가 세 개 면에 같은 위치에 놓여지면서 통일감을 주고 있고, 중간 페이지에 대표 컬러블럭을 크게 잡아주면서 셋 페이지 모두 화이트를 배경으로 했을 때 부족함을 느낄 수 있는 우려를 해소하고 있다.

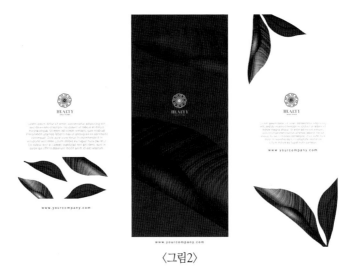

〈그림2〉

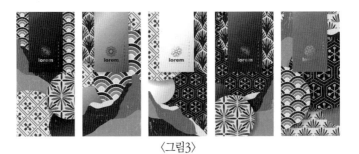

〈그림3〉

〈그림3〉은 복잡하다. 통일감을 주려고 노력한 로고와 로고를 둘러싼 직사각형 박스가 있지만, 박스컬러도 다르고, 로고도 음영의 변화를 주어 매우 무질서해 보인다. 차라리 로고를 둘러싼 박스라도 같은 컬러로 통일했다면 조금 나을 수

있었을 것 같다. 배경도 너무 다양한 패턴들을 비슷한 채도로 디자인하여 혼란스럽다. 아니면 패턴에 매우 공을 들인 흔적이 있다면 또 달리 보일 수 있었을 텐데, 익숙한 정형화된 패턴이라 시각적 감동이 없다.

〈그림4〉

〈그림4〉에서는 중간단계의 시각적 복잡성을 높이는 기술이 보인다. 그림 위쪽은 텍스트블럭이고 아래는 선화블럭인데, 텍스트블럭 안에서 서체의 크기와 변화가 있다. 아마 많지

않은 텍스트들이 같은 크기와 서체이었다면 매우 단조로웠을 것이다(시각적 복잡성이 낮다는 의미). 그리고 아래의 선화는 위쪽의 낮은 시각적 복잡성의 정도를 보완하기 위해 선들이 많은 선화이다. 이렇게 복잡성의 정도를 높이는 작용을 한 것이다. 자연에서 나오는 선들은 많아도 혼란스럽지 않다는 것을 우리는 기억해야 한다.

2.2 화면

입체가 아닌 분야에서 시각적 복잡성이 가장 적절하게 필요한 부분이 웹디자인과 자동차 클러스터 디자인, UX/UI, 빅데이터의 시각화 분야 같은 기능과 관련된 디자인이다.

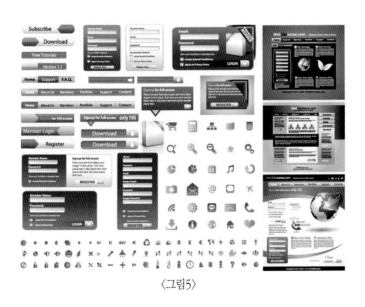

〈그림5〉

〈그림5〉는 웹 템플릿 3개, 프레임, 바, 101개의 아이콘, 배너, 로그인 양식, 단추 등이다. 이것을 〈그림6〉과 같이 적절하게 구성을 해야 한다.

〈그림6〉

　이렇게 요소들을 구성할 때 디자이너들은 몇 가지 법칙과
원리들을 직관적으로 구성하는데, 시각적으로 복잡하지도 너
무 간결하지도 않게 구성해야 한다.

　〈그림7〉은 자동차 클러스터인데, 여기서도 시각적 복잡성은
디자인 결과물을 조절하는 통합의 원리로 작용한다.

　그리고 〈그림8〉은 UX/UI 작업을 의미하는데, 화면구성이나
위계에 따른 구성 역시 너무 복잡하지도 간결하지도 않은 적
절한 조화를 추구해야 한다.

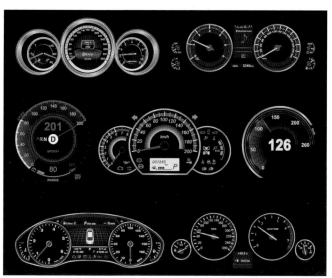

〈그림7〉

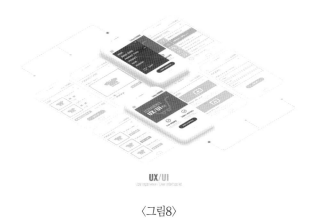

〈그림8〉

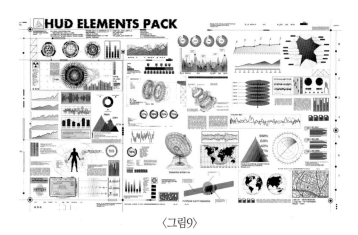

〈그림9〉

〈그림9〉는 HUD[3] 구성요소들을 보여주고 있다. 인터페이스와 관련된 디자인으로 안전과 편의성을 위한 적절한 시각적 복잡성이 요구된다.

천만 관객을 동원한 영화 '명량(2014)'의 분장감독 이경자는 "한 공간 안에 다양한 모습을 보여줘야지 그림이 풍성한 느낌이 들겠지요"라고 하였다. 뒤에서 이야기하겠지만, 시각적 복잡성에는 '시각적 풍요로움'도 필요하다.

〈그림10〉은 아이콘 디자인인데, 평면 아이콘보다 시각적 복잡성이 높다. 사람마다 다를 수 있겠지만, 내 컴퓨터 바탕화면에 있는 드라이한 아이콘보다 선호한다. 배경화면에 따라, 평면 위에 평면이라 그런지 아이콘이 잘 안 보인다.

3) 전방표시장치(Head Up Display)

〈그림10〉

3. 제품 및 환경디자인

3.1 디테일의 탄탄한 변화

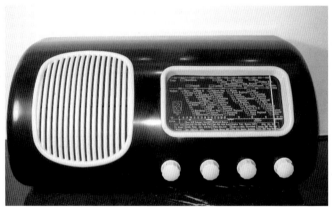

〈그림11〉

　〈그림11〉은 뱅앤울룹슨의 1938년 베이클라이트 소재의 최초의 라디오인 베오리트 39(beolit 39)인데, 소리가 나올 것 같은 부분과 라디오 주파수를 맞추는 부분, 버튼부분의 디테일을 관찰해보면, 면의 모양과 깊이, 꺽인 각도 등의 변화들을 엿볼 수 있다. 제품디자인에서의 시각적 복잡성은 이러한 디테일의 탄탄한 변화이며, 이러한 변화들이 복잡성의 정도를 높이는 방법이다.

〈그림12〉에서 워크맨 전면부 디자인을 보면, 전체적인 정사 각형 틀안에서의 변화 버튼부분의 디테일, 서체의 변화,제조 사를 상징하는 디자인 요소들의 양각으로 시각적 풍요로움을 주고 있다. 조금은 복잡한 느낌도 있지만, 디테일을 다듬는 과정의 중요성과 그 결과물의 예로 충분할 것 같다.

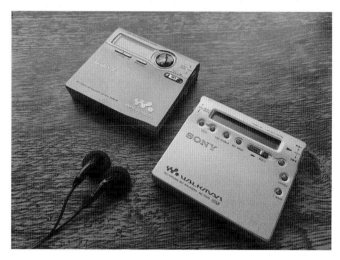

〈그림12〉

〈그림13〉은 마크뉴슨의 보로노이 선반이다. 오가닉 디자인 범주에 속하는 것으로 물건을 올려놓을 수 있는 선반의 크기 와 두께가 서로 다르다. 재료도 대리석(Carrara marble)이고, 컴퓨터로 계산된 '보로노이 다이어그램(voronoi diagram)' 패

턴의 형태로 절단되었다. 작품의 복잡성의 정도, 비율, 섬세함은 뉴슨의 독특한 디자인 미학을 보여준다. 우리가 흔히 볼 수 있는 등간격의 정사각형 또는 직사각형의 책꽂이는 복잡성이 높지 않기 때문에 시각적으로 풍요롭지 않다.

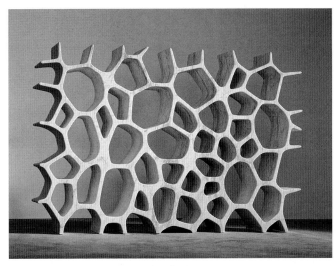

〈그림13〉

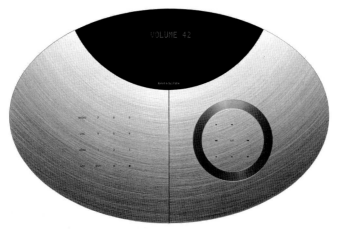

〈그림14〉

〈그림14〉는 베능오센터 2의 부분인데, 친환경적인 아노다이징 처리된 알루미늄으로 제작하였다. 사용자의 터치를 인식하도록 설계되어 있으며, 표면에 손가락을 올려놓고 문지르기만 하면 반응한다. 버튼은 없으며 작동 패널을 따라 0.5mm의 매우 얇은 깊이로 표면이 들어가 있고 쉽게 마모되지 않도록 다섯 번에 걸친 산화 피막 처리를 했다. 디테일을 환상적으로 다듬은 흰색 글자가 선명하게 드러나는 4라인 디스플레이는 BeoPort를 통해 음악 파일, CD, 인터넷 라디오의 추가 정보가 표시된다.

3.2 기능적 간결함

〈그림15〉

　〈그림15〉를 보면서 우리는 미니멀리즘을 떠올릴 것이다. 제품 외피의 단순함은 인터페이스의 간결함의 결과이기 때문에 미니멀리즘에 너무 충성할 필요는 없다. 우리집에 있는 흔한 리모트 컨트롤의 혼돈스러운 버튼들을 기능적으로 간결하게 만들어 시각적 복잡성의 정도를 낮게 추구한 것이다. 하지만 제품 외곽에 부분적으로 둘러싼 면은 제품의 영역성을 높이고, 시각적 복잡성도 높이고 있다. 또한, 버튼 면들의 변화도 역시 시각적 복잡성을 높여 극도의 간결함은 외피한 것이다.

　저자는 2013년 박사과정 중 삿포로에 있는 홋카이도대학

건축역사연구실에 국제 인턴쉽으로 방학 기간에 참여한 적이 있다. 80년대와 90년대 일본의 가전업체들의 명성은 대단하여, 아직 내 나이대의 사람들에게는 그 흔적이 있어서, 소니에 대한 그들의 인식을 물어본 적이 있다. 왜냐하면, 연구실 인원 15명 중에서 1명만 윈도우 체계의 컴퓨터이고, 나머지는 맥북을 사용하고 아이폰은 모두 사용했기 때문이다. 저자가 보기에는 애플에 광적으로 보였다. 별로 선호하지 않는다는 답이 돌아왔다. 어쩜 IT제품 디자인에서는 탄탄한 면의 변화가 이제는 인테페이스의 간결함으로 변화하는 시기 같다는 생각이 든다. 디자인요소의 변화는 작은 변화지만, 이것이 모여 밀도 높은 디자인으로 완성된다. 이것은 다듬는 과정의 중요성이고, 적절한 중간단계의 시각적 복잡성에 이르는 과정이라 생각한다.

　시각적 복잡성과 제품디자인은 타 분야보다는 관련성이 떨어지는데, 저자는 그 이유를 제품은 이미지보다는 우리가 손으로 또는 눈으로 거의 모든 면을 살피고, 기능성이 매우 높기 때문인 것 같다. 건축과 도시경관도 파사드나 옆면 정도를 시각적으로 인지할 수 있다. 일종의 시각적 이미지 형성이 가능한데, 제품은 우리가 만지작거리고, 돌려보고, 거의 모든 면을 느낄 수 있어서 이미지보다는 입체물로 받아들이기 때문이다.

4. 건축에서의 시각적 복잡성

4.1 건축의 '컴플렉서티'의 개념

우리나라 건축 분야에서는 'complexity'를 '복합성(複合性)' 또는 '복잡성(複雜性)'으로 해석하는 경향이 있다. 우선 벤츄리의 저서4)의 번역서인 '건축의 복합성과 대립성(임창복, 2004)'과 피에르 본 마이스의 저서5)를 번역한 '형태로부터 장소로(정인하·여동진 공역, 2000)', 이석주(2001), 추승연(2004), 황연숙(1996)은 'complexity'를 '복합성'으로 해석하였다. 추승연(2004)은 복합성으로 해석하였지만, 주석을 달아 그의 연구에서 '복합성(complexity)'은 단순성(simplicity)의 반대어로 정의한다고 언급하였으며, 차명열(2005), 차명렬·이재인·김재국(2005)에서는 '복잡성(complexity)'으로 해석하였다. 추승연(2004)이 복합성을 단순성의 반대어로 정의한 것은 피에르 폰 마이스6)의 저서의 번역서에서도 동일하게 언급된다.

4) Complexity and Contradiction in Architecture, Robert Venturi, 1966
5) Elements of Architecture: From Form to Place, Pierre Von Meiss, 1990
6) 1938년 취리히에서 태어났으며 1962년 EPUL에서 건축 디프롬을 받았고, 그 후로 7년동안 로마, 런던, 로테르담, 제네바 그리고 미국을 옮겨 다니며 건축실무를 익혔다. 1968-1970년

그런데 이 번역서를 원서와 비교해보면, 'complexity'를 복잡성 또는 복합성으로 번역하고 있다. 대표적인 사례가 복잡성의 정도를 의미하는 그림의 제목은 복합성으로, 내용설명에서는 복잡성으로 번역되어 있다. 저자 생각에는 '복합성'이 아니라 '복잡성'으로 번역하는 것이 더 적절하다. 이렇게 혼용하여 번역하는 것이 위에서 언급한 로버트 벤츄리의 번역서에서도 동일하다. 건축의 'complexity'를 명료하게 정의한 문헌을 찾기란 매우 힘들었으며, 연구자 주변 건축사 몇 분과 인터뷰를 해도 명확하지 않았다. 황영삼(2012)은 건축의 복합성 개념은 역사적으로 시대 상황에 따라 논의 방식이 다르게 전개되어왔다고 지적하였다.

건축의 보편적 원리를 찾아서라는 부제가 있는 피에르 폰 마이스의 책에서는 건축에서의 'complexity'를 다음과 같이 설명하고 있다. "건축에서 복합성 개념은 단순성의 반대 개념으로 정의된다.[7] 또한, 분명하고 근본적인 것에 대한 반대 개념으로도 정의될 수 있다.[8] 비스듬한 각도에서 파르테논의

에 코넬대학에서 교수로 있으면서 콜린로우와 O. 웅거스와 교류하였다. 1970년 이후 로잔연방공대(EPFL)에서 건축 프로젝트와 이론분야를 담당하는 교수로 재직 중이다.
[7] 루돌프 아른하임의 'Visual Perception' 번역서(김춘일, 1995)에서는 단순성(simplicity)의 상대어는 복잡성(complexity)라고 언급하고 있다.
[8] 원문: The concept of complexity in architecture can be defined by its opposition to simplicity, indeed to

모든 건축요소가 매우 명료하게 읽혀지면서 통일성을 이루는 데 기여하는데 반해, 강력한 통합원리인 대칭성을 가지고 있는 미켈란젤로가 설계한 산 로렌쪼 성당의 파사드는 조정되고 중첩(superimpose)된 여러 가지 형태 구조들이 존재하고 있음을 발견할 수 있다. 이 건물의 제 요소들은 관찰자들이 한 가지 이상으로 해석될 수 있도록 구성되었다.[9] 그것을 우리는 'complexity'이라 한다. 건축에서의 'complexity' 조절은 단순성의 경우처럼 집요한 작업의 결과물이다." 저자 생각에는 한 가지 이상으로 해석될 수 있도록 구성되는 것은 복합성과는 거리가 멀다.

벤츄리는 예술에서 빼놓을 수 없는 그 무엇을 내포하는 현대의 풍요롭고도 모호한 경험적 사상에 근거를 둔 'complexity'와 대립성을 구비한 건축을 다루고자 했다. 그러면서 복합성과 대립성이 널리 인정받고 있다는 근거로 수학자 괴델의 정리, 엘리엇의 난해한 시 분석, 회화의 역설적 측면에 대한 요셉 앨버스의 정의를 예로 들었다. 괴델과 앨버스는 대립성과 관련된 것이고, 엘리엇[10]의 시 분석이

what is clear and elementary.
9) 형태로부터 장소로(정인하·여동진 공역, 2000), p.57, p.81. 그림 참조
10) 황무지(The Waste Land)는 모더니즘 시인인 T. S. 엘리어트가 1922년 출간한 434 줄의 시이다. 이것은 "20세기 시 중 가장 중요한 시중의 하나"라는 찬사를 받았다. 이 시는 난해

'complexity'와 관련된 것이다.

따라서 난해하고, 복잡한 시 분석으로 유명한 엘리엇을 사례로 든 로버트 벤츄리의 저서에 사용된 'complexity'는 '복합성'보다는 '복잡성'으로 해석하는 것이 더 합리적이다. 또한, 그는 다음과 같이 기술한다. "요즘 미국 건축가들은 거주함으로써 생기는 참다운 'complexity'와 대립성, 다시 말하면 시각 경험상의 다양함이나 공간적·기술적 가능성을 무시한다.11)" 이 문장에서도 '시각적 경험상의 다양함'은 복합성보다는 복잡성을 의미한다. 즉 시각적 풍요로움을 말한다.

복잡성이 모여 하나의 건축물로 완성됐다는 의미에서 복합성으로 해석할 수도 있지만, 다른 디자인도 결과물은 하나이다. 복잡성이라는 개념은 하나로 완성되는 개념이 아니다. 하나로 완성된다는 것은 시각적 복잡성의 최적의 지점(optimal

함이 지배하는 시로, 문화와 문학에서 넓고, 부조화스럽게 나타나는 풍자와 예언의 전환, 그 분열과 화자의 알려지지 않은 변화들, 위치와 시간, 애수적이지만, 으르는 호출 등이 나타나는 시이다. 그럼에도 불구하고 이 시는 현대 문학의 시금석이 되었다. 그 유명한 싯구들 중에 첫 행의 "4월은 잔인한 달"(April is the cruellest month), "손안에 든 먼지만큼이나 공포를 보여주마.(I will show you fear in a handful of dust), 그리고 마지막 줄에 산스크리트어로 된 주문인 "샨티 샨티 샨티"(Shantih shantih shantih)는 유명한 구절들이다.
11) 원문: They ignore the real complexity and contradiction inherent in the domestic program-the spatial and technological possibilities as well as the need for variety in visual experience.

complexity)이 존재한다는 것인데 현실에서는 백 점짜리 시각적 복잡도는 없을 것이다. 다만, 적절한 복잡성 상태(시각적 복잡성의 중간범위, midium range) 즉, 포인트가 아닌 범위의 관점으로 접근해야 한다.

이러한 적절한 범위에 이르기 위해 질서와의 균형이 필요한 것이고, 이런 맥락으로 루돌프 아른하임은 복잡성에 대해 다음과 같이 논한다. "질서는 '전체를 이루는 부분 간의 관계를 조율하는 일종의 척도 또는 정도'이고, 복잡성은 '전체를 구성하는 부분 간 관계의 다양성'이라고 정의했다. 질서와 복잡성은 서로 대립적 관계에 있다. 한 대상에 대한 복잡성을 높이려면 질서가 형성되기 어렵게 해야 한다. 그러나 질서와 복잡성은 서로 의존적인 관계이기도 하다. 질서 없는 복잡성은 혼란일 뿐이며, 복잡성 없는 질서는 지루함일 뿐이다."

이러한 다양성은 지떼(Camillo Sitte)의 다음 글로 설명할 수 있다. "입구 주위의 램프, 파사드의 배당되는 구부러진 길, 또한 도로 폭의 차이, 건물 높이의 변화, 외부 계단, 로지아, 밖으로 돌출한 창, 박공 등과 같은 다양한 수단과 무대 구성상 효과가 현저한 것을 전부 인용하여도 현대 도시에 있어서 특별히 이상하지는 않을 것이다."

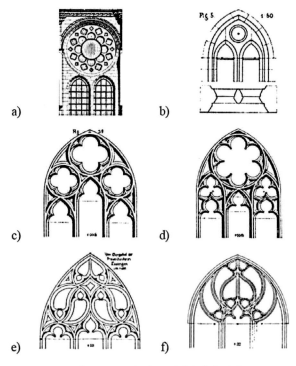

〈그림16-a〉 고딕 창 트레이서리의 진화
초기(a, b), 중기(c, d), 후기(e, f)

또한, 벤츄리(Venturi, 1966)는 고딕 시대의 트레이서리
(gothic tracery, 그림16-a, b)와 로코코 양식의 로카유
(rococo rocaille, 그림17)는 건물 전체와 연관하여 효과적인
표현뿐만 아니라 수공예의 과시도 되며, 표현 방법이 직접적
이고 개성적이므로 생동감이 드러난다고 언급하면서 이러한
넘쳐흐르는 풍성함을 기초로 한 'complexity'[12]는 오늘날에

는 아마도 달성될 수 없는 것이라고 하였다.

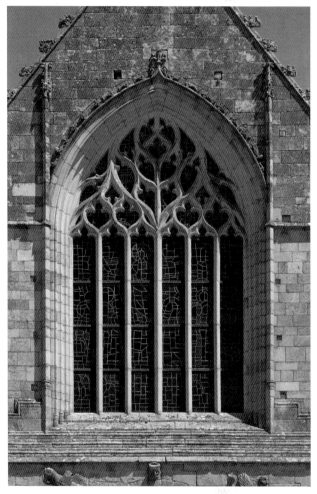

〈그림16-b〉

12) 원문: This kind of complexity through exuberance

그리고 이러한 풍성함에 기여하는 것은 긴장감(tension)이라고 설명하고 있다. 다음 장에서 다루겠지만, 적절한 각성이 가장 좋은 성과를 내고, 적절한 복잡성이 가장 높은 선호도를 보이며, 적절한 복잡성이 가장 높은 매력도를 나타낸다.

〈그림17〉

윈도우 트레서리는 고딕 건물에 있는 창 장식의 아주 특별한 유형이며, 매우 복잡한 기하학적 형태구성을 나타낸다. 그러나 이러한 복잡성은 교차, 오프셋(offsetting), 및 압출 등의 한정된 작업을 사용하여 몇 가지 기본적인 기하학적인 패턴 즉, 원과 직선을 조합함으로써 달성된다. 그리고 로카이유[13]

는 로코코 양식(rococo style)에 사용된 복잡한 부각 장식을 말한다.

벤츄리가 논하는 'Complexity'의 기저에 시지각이 존재한다는 것은 다음과 같은 그의 언급에서도 찾아볼 수 있다. "다양한 건축을 향한 욕구[14]가 모순을 내포한 건축이면서…. 그것은 고전예술의 헬레니즘 시대와 같은 16세기 이탈리아 마니에리스트 시대에도…, 그것은 미켈란젤로, 팔라디오…, 설리번, 러스티언스…, 최근에는 르 꼬리뷔지에, 알토, 칸 등의 건축가들에게 면면히 이어지는 흐름…, 건축의 최종 목표로서의 'complexity'와 확대된 건축 범위가 표현되려면…, 시각의 모호함(Ambiguity[15] of visual perception)을 따르는 여러 가지 변화가 재인식되어 수용되지 않으면 안 된다."

특히 벤츄리는 이전 저서(Complexity and Contradiction in Architecture, Robert Venturi, 1966)의 1977년 재판을 내면서 책의 제목을 "건축의 'complexity'와 대립성"이 아니라, "건축형태의 'complexity'와 대립성"으로 했다면 좋았을 것이라고 언급하며, 저자 본인이 건축의 형태를 다루는 것이라

13) 18세기 로코코 시대 장식의 주요부분으로, 암석, 조개, 식물무늬의 곡선을 지닌 모티프
14) 원문: The desire for a complex architecture
15) 'Ambiguity'를 일본건축학회 편(2006)에서는 '다의성'으로 번역하고 있지만, 우리나라의 많은 논문과 서적에서는 모호성(애매성)으로 번역하고 있다.

고 설명하고 있다.

여기서 이수림·우장훈(2001)의 건축의 '질서주기'에 대한 논의를 주목할 필요가 있다. 그들은 알바 알토(Alvar Aalto) 의 무질서하게 보이는 것을, 또 다른 질서주기의 한 방법이 고 이러한 알토 건축의 질서체계를 쉴트가 '적층된 이미지들 의 중첩'으로 정리하고 있다고 하였다. 또한, 그들은 'complexity'을 건축의 질서체계(질서주기)로 논하고 있다. 같 은 맥락으로 저자는 2장에서 시각적 복잡성과 질서의 관계를 다루고자 한다.

정리해보면, 건축에서의 'complexity'는 '시각적 복잡성'과 같은 의미라 할 수 있다. 따라서 '복합성'보다는 '복잡성'으로 해석하는 것이 타당하다. 건축 분야에서 질서와 복잡성이 균 형 잡힌 훌륭한 건축물의 질서체계를 '복합성'이 아닌 '적절 한 시각적 복잡성을 가진 상태' 또는 '적절한 복잡성의 상태' 로 정의했다면, 그 '적절함'의 규명을 위해 질서체계에 대한 더 많은 연구가 이루어졌을 것이다.

적절한 시각적 복잡성은 질서와 복잡성의 균형 상태이며 질서를 주는 방법은 매우 다양한 경우의 수를 가지고 있다. 따라서 시각적 복잡성은 디자인 원리들을 통합하는 원리로 작동 가능할 수 있으며 디자인 영역에서 매우 많은 연구가 이루어져야 한다. 다만 '시각적'이라는 용어에 문제를 제기할

수도 있다. 한 명의 건축가가 보여주는 질서체계는 그의 사상뿐만이 아니라 그 시대의 담론까지도 포함되기 때문에 좀 더 철학적인 용어가 적절할 수도 있겠지만, 루돌프 아른하임이 그의 저서 '시각적 사고(visual thinking)'에서 언급했듯이 사고라는 용어를 지각(시각)에서 떼어 놓을 방도가 없으며 사고 과정 중 최소한 원칙적으로나마 지각에서 작용하지 않은 것이 없다.

같은 맥락으로 진중권(2001)은 "본다는 것은 인상주의자들이 생각한 것처럼 망막적 현상이 아니라 인간이 자신을 외부 체계와 물리적, 정신적으로 관련을 맺는 복합적 과정이다. 지각은 순전한 정신작용도 아니고, 물론 순전한 신체 운동도 아니다. 그 속엔 양자가 아직 분리되지 않은 채 융합되어 있다."라고 하였다.

4.2 장식과 인트리커시

건축 분야에서 시각적 복잡성을 추적해 보면 고딕건축과 그것의 장식(ornament)을 만나게 된다. 피터 콜린스는 "고딕 장식의 복잡성, 혼돈성, 미세함은 회화 풍의 다양성이 나타나 미적인 수준에서 자연스럽게 받아들여졌다."라고 하였다.

크리프 머틴(J. C. Moughtin, 1995)은 시각적 즐거움과 장식에 대해서 "가장 눈에 띄는, 그리고 아마도 가장 중요한 장식(decoration)의 차원은 시각적 질서 또는 통일, 비례, 크기, 대비, 균형과 리듬과 같은 형식적 질에 기여하는 것이다."라고 주장하며 시각적 복잡성의 보완을 언급하였다. 장식은 시각적 즐거움을 주는 활동이고 시각적 환희를 위한 형식적 물리적 과정이다.

또한, 그는 장식〈그림18〉의 미적 경험과 시각적 매력은 네 가지 요소에 따라 달라진다며 네 가지 요소를 다음과 같이 논하였다. "첫째는 공간의 질인데 장식을 위한 세팅과 그것에 의해 강화되는 순서이다. 둘째는 물리적 형태와 장식의 패턴이다. 셋째는 장식을 보게 되는 환경인데 예를 들어, 기상조건 및 특히 빛의 질이다. 넷째는 관찰자의 지각 프레임워크에 관한 것으로 그의 또는 그녀의 기분, 어떻게 그 또는 그

녀가 보는지, 그전에 무엇을 보았는지에 관계된다."

〈그림18〉

고전건축에서 도리스식, 이오니아식, 코린트식, 콤포지트식,
토스타나식 등의 법식(그림19)은 그 자체로서 구조체이면서
동시에 장식이다. 또한, 고전건축을 지배한 카논16)(canon)은

16) 규준, 규범 등을 의미하는 그리스어 'kanon'에서 유래했
다. 미술에서는 '이상적 인체의 비례'를 말한다. 흔히 조화를 가
장 잘 이룬 인체의 비례로의 캐논으로 팔등신을 예로 든다. 옛
날부터 화가나 조각가가 실제로 인체를 표현할 때 캐논이 문제
가 되어 왔고, 시대나 나라에 따라 여러 가지 캐논이 있었다.
기원전 5세기경 그리스의 조각가 폴리클레이토스(Polykleitos)
가 인체의 비례를 연구하여 《캐논》이라는 저서(전해지지 않는
다)를 내고, 그것을 〈도리포로스의 상〉(원작은 청동상, 로마 시
대의 모조품만이 전한다)으로 실증했다. 이후 로마 시대의 갈레
노스(Galenos), 비트루비우스(Vitruvius)를 거쳐 르네상스에 이
어졌고, 알베르티(Leone Battista Alberti, 1404-1472), 레오
나르도 다 빈치(Leonardo da Vinci, 1452-1519), 뒤러

42

완만한 벽화에 의해 로마네스크, 고딕, 르네상스, 바로크, 로
코코 등으로 진화되었다.

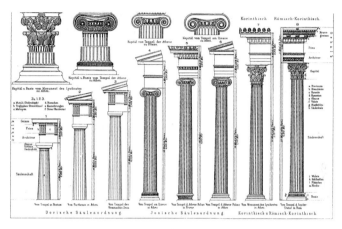

〈그림19〉

건축에서는 '복잡함'을 나타내는 용어로 '인트리커시
(intricacy)'도 있다. 'complexity'가 건축 전체의 복잡성을 의
미한다면, 인트리커시는 건축물의 부분들의 복잡성을 의미한
다(그림20). 전통적인 건물의 시각적 인트리커시는 우리들이
그것들에 접근할 때, 작고 작은 스케일의 장식의 다른 층이
보인다는 것을 의미하기도 한다.

(Albrecht Dürer, 1471-1528) 등에 의해 상세히 연구되었다.

〈그림20〉

벤츄리는 인트리커시에 대해 "표현주의나 픽춰레스크[17)]
(picturesqueness)의 값비싼 인트리커시는 좋아하지 않는다."
라고 하였다.

그런데, 고든컬렌(Gordon Cullen, 1971)은 현대건축의 빈약
한 표현을 비판하며 건축물에 사용되어진 인트리커시가 사람
의 눈을 건축으로 끌어들이고, 숙련되고 경험 많은 전문가에
의해서 가능한 높은 차원의 개념으로 설명하고 있다.

예술과 디자인의 경계에 있는 예술적 가치가 있는 디자인
에 관하여 생각해보게 하는 거장들의 조언이며, 공공디자인의
방향을 고민하게 한다.

17) 18세기 영국 풍경화식 공원(landscape garden)에 용해된
미학적 개념이자 범주이다(김지은·배정한, 2011).

4.3 디자인코드[18]에
나타난 복잡성 조절 요소

지금도 이러한 장식적인 요소로 시각적 복잡성을 조절하는 방법을 사용하고 있는 사실을 저자는 오클랜드의 디자인코드에서 찾을 수 있었다. 건물의 복잡성(complexity)과 질서(order)를 제공하기 위한 가이드라인이 제시되어 있는데, 내용은 다음과 같다.

첫째, 건축적인 세부사항은 공공공간의 경계 건축물의 다른 영역이 다양한 형태를 취할 수 있는 만큼이나 공공공간의 경계면에 섬세함과 꾸밈을 제공하고 있다. 이들은 상인방(lintels), 가고일(gargoyles), 초석(cornerstones), 키스톤(keystones), 태양 스크린(sun screen), 셔터(shutters)를 포함한다(그림21).

둘째, 잘 디자인된 세부사항은 라인, 형태, 그리고 건축의 변화 및 건축물 입면에 복잡성과 질서를 제공한다.

셋째, 디자인 가이드라인: ①가능한 모든 경우에, 전체적으로 또한 건물의 복합요소를 건물의 시각스케일을 조절하기

18) 디자인코드는 사이트나 구역의 물리적 개발에 대한 조언과 삽화로 표현된 디자인규칙과 요구사항의 집합체이다(윤성원·황재훈, 2014)

위해 디자인의 세부사항을 이용한다.

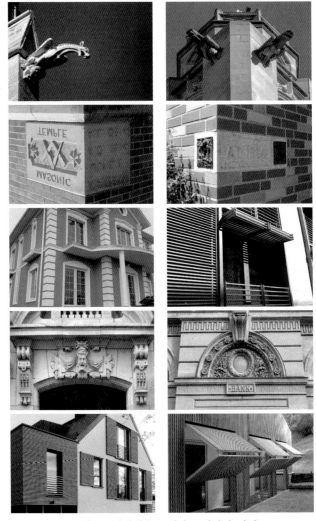

〈그림21〉 복잡성을 조절하는 다양한 방법

예를 들어, 창문의 헤드와 문턱의 표현, 출입구의 정의, 난간의 묘사를 말한다. 상세하게도 솔리드와 보이드, 빛과 그림자의 대비를 강조하기 위해 이용해야 한다. ②구성에 사용되는 재료와 일관된 세부사항을 포함한다. ③모든 세부사항과 부가사항 그리고 장식적 요소가 기능적인지 확인한다. ④적절하게 디자인되고 위치한 선스크린 또는 눈부심의 다양한 정도를 감소시키기 위한 차광장치를 제공한다.

특히, 장식적 요소가 기능적인지 확인한다는 가이드라인은 앞에서 이야기한 장식이 구조체의 역할도 한다는 것과 맥락을 같이한다.

4.4 건축 구성과 복잡성

리차드 마이어(R. Meier)가 아틀랜타에 설계한 하이박물관 (high museum)의 기하학적 복잡함과 다양한 볼륨, 그리고 공간적 일관성은 어디로부터 나오는가? 여기서 '조정된 복잡 함19)'은 파사드에만 국한되지 않는다. 건물 외관의 경우 사 각 금속판을 사용하여 상당한 재질의 통일성이 이루어졌다(그 림22).

이들은 각 볼륨들의 기능이나 형태와는 무관하게 동질한 텍스쳐(homogeneous texture)를 가지고 있다. 이러한 텍스쳐 의 연속성은 일반 대중들에게 불규칙한 것을 일관되게 바라 보도록 중요한 역할을 수행 한다. 내부 공간 조직에 있어도 이런 비틀린 형상은 자주 나타난다. 초기의 지각체계는 무질 서를 걱정해야 할 정도로 틀어지고 또 틀어지고 하였다. 그 렇지만 세 가지 조치20)가 분열을 피하도록 하였다(그림23).

그렇지만 세 가지 명백한 질서 숨겨진 질서 그리고 무질서 사이에 균형을 잡으려는 건축가의 시도는 위태로워 보인다.

19) 원저에서는 'Controlled Complexity'로 기술
20) 첫째, 각도를 틀 경우, 적어도 한 부분에서 그들 상호간에 새로운 지각체계를 확보하게 한다. 둘째, 그것들은 관통로 (Transversals)를 통해 늘 외부와 관계한다. 셋째, 1/4원 형태 로 된 중심공간은 통로의 모든 층에서 지각되는 주요지표로 이 용된다.

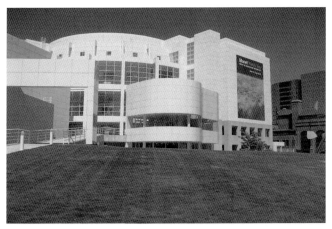

〈그림22〉

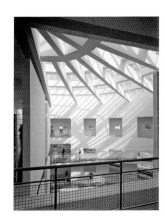 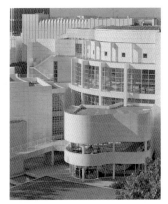

〈그림23〉

이 작품은 시적인 울림을 가질 뿐만 아니라, 산 로렌쪼 성당
처럼 거기에 도달하기 위한 수단들을 능숙하게 다루고 있다.

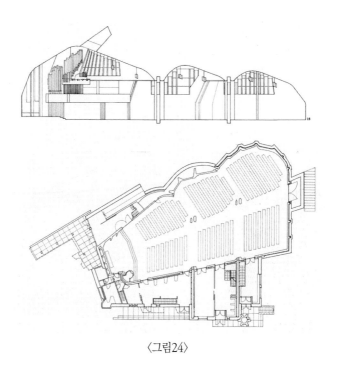

〈그림24〉

적절한 건축의 복잡성에 대한 또 다른 예로, 알토의 보크
세니카 교회(vuoksenniska church)를 예로 들 수 있다. 벤츄
리는 알토의 이 작품을 단순히 회화적인 것이 아닌 교회의
참다운 기능과 형태와 분위기를 실현한 복잡성이 반복된 표
현주의의 본보기[21]라고 하였다. 또한, 공간적 시퀀스가 하나
의 긴밀한 유닛을 형성하면서 연속적인 공간을 가능케 한 예

21) 셋으로 나뉘는 평면과 음향을 배려한 천장으로 이루어진
참다운 복잡성(Genuine Complexity)의 반복

이며, 전체 공간은 원호와 전동식 칸막이벽에 의해 3개의 공간으로 분절된다고 언급하였다(그림24). 제단에 가까운 공간은 예배 전용이고, 다른 두 부분은 의식의 규모에 따라 공간의 크기를 조절하여 사용할 수 있다. 비대칭적이고 부정.형의 매스는 복잡하면서도 확고한 공간 개념을 형성한다(그림25).

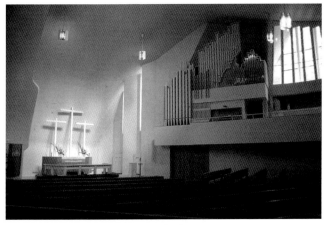

〈그림25〉

〈그림26, 27〉은 Markthal(영어: Market Hall)은 로테르담에 위치한 마켓 홀이 있는 주거용 및 오피스 빌딩이다. 건축회사 MVRDA가 설계했는데, 회색 자연 석조 건물은 말굽과 같은 아치형 구조이고, 건물 양쪽에 작은 유리창으로 구성된 유리 외관이 있다. 이 거대한 유리 외관은 유럽에서 가장 큰 유리창 케이블 구조이다.

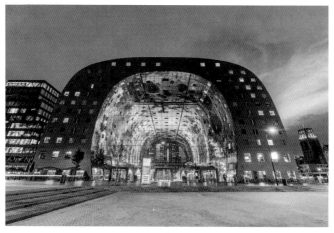

〈그림26〉

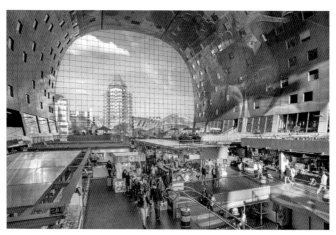

〈그림27〉

건물 내부는 Horn of Plenty라는 Arno Coenen이 작업

한 과일, 채소, 씨앗, 물고기, 꽃, 곤충을 주제로 한 디지털 3D 애니메이션이 천공 알루미늄 패널에 보여진다. 강렬한 색채와 4,000개의 애니메이션 조각들이 자연으로부터 출발한 것이라 복잡하면서도 부담스럽지 않다.

5. 가로공간의 시각적 복잡성

5.1 가로공간의 시각의 질

가로공간의 시각적 복잡성에 대해 논한 거의 유일할 것 같은 책인 앨런 제이콥스(Allen B. Jacobs)는 『위대한 가로 (Great Streets, 1993)』에서 '눈이 관여하는질(qualities that engage the eyes)'을 언급하며 시각적 복잡성을 다음과 같이 논하고 있다.

"눈은 이동한다. 눈은 아무것도 보지 않는 한 멈추는 것도 없고, 유지하는 것도 없다."[22] 계속해서 "물리적 특성이 필요한 위대한 거리는 눈이 하고 싶은 것, 해야만 하는 것을 할 수 있도록 돕는 움직임이 있다. 지금까지 위대한 거리는 이러한 특성이 있다. 일반적으로 이것은 눈이 관여하는 질은 빛의 지속적인 움직임 위에 많은 다른 외피를 말한다. 예를 들어 개별건물, 많은 개별의 창문, 또는 문, 또는 외피의 변

22) 이것을 깁슨(Gibson)은 다음과 같이 설명한다. "눈의 어떠한 긴 고정도 일상생활의 일반적인 시각을 회귀시킨다. 이것은 머리의 움직임 없이 환경을 인식하는 것이 드문 것과 같다. 시각영역은 일반적으로 움직임이 살아있다" 또는 "일상생활의 활동에서 명확한 시각의 중심은 1분에 100번 정도 빈번하게 움직인다.

화이다. 아니면 뭔가 다른 것들이 순간적으로 눈에 띄기 전에 외피 자체가 움직이고 그래서 눈을 끌어드리게 할 수 있다. 예를 들면 사람, 나뭇잎, 간판 등이 있다."라고 언급하면서 시각적 복잡성과 물리적 요소들의 외피 및 빛과의 관계를 설명하고 있다.

또한, 그는 "시각적 복잡성이 필요한 사항이지만, 무질서나 혼돈스럽게 되는 것처럼 복잡하게 되는 것은 안 된다. 홍콩 거리〈그림28〉의 간판처럼 거리 전체를 부정하고 무질서한 환경을 만드는 것에 대해, 심지어 가로계획이 복잡하지 않은 것까지도 너무 까다롭고 고집스럽게 우기게 될 수 있다.

다른 한편으로는 일부 전체론적인 맥락에서의 시각적 복잡성은 방향성을 허용한다(그림29)."라고 논하면서 가로계획에서 너무 복잡한 환경과 너무 복잡하지 않은 환경보다는 적절한 시각적 복잡성의 필요성을 제기하고 있다. 특히 '시각적 복잡성의 방향성'을 언급한 부분은 조절의 필요성을 논한 것으로 볼 수 있다. 〈그림29〉는 영국에 있는 Bullring & Grand Central이다. 다양한 거리패션을 경험할 수 있는 현대적인 랜드마크 쇼핑몰인데, 주변 건축물의 유기적 디자인을 맥락적으로 이어 건축되었다.

존 랭(Jon Lang)은 그의 저서[23]에서 가로에 대해 "도시의

23) Urban Design: A Typology of Procedures and Products

지각된 질은 도시 가로의 질에 매우 많이 의존한다.

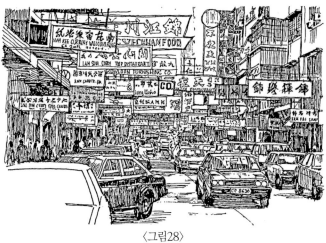

〈그림28〉

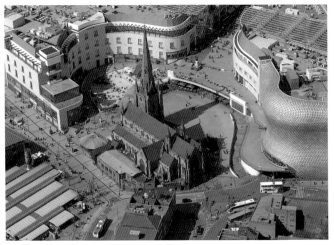

〈그림29〉

가로의 특성은 블록의 길이와 단면24) 등에 따라 결정된다. 그 질은 차량 교통 통과의 특성과 속도, 주차장이 배치된 방법, 일렬로 늘어선 건물 1층 용도의 특성, 거리의 포장과 가구에 의해 영향을 받는다. 이러한 지식은 오로지 디자인 실행으로 천천히 스며든다."라고 언급하고 있는데 이것은 지각된 질과 가로의 질은 디자인의 실행으로 거리의 특성으로 표현되는 것으로 이해가 가능할 것이다.

24) 노상과 보도의 폭, 인접한 건물 셋백(setbacks)의 특성과 높이, 건물 출입구의 빈도, 상점 창문의 유무

5.2 가로경관의 미적 경험

고전 건축물은 파사드, 지붕면, 그리고 이격 간격을 통해 보이는 입면 이렇게 세 개의 면을 볼 수 있지만, 건축물이 집단을 이루는 실제 가로에서는 박공지붕의 면과 건물의 파사드를 주로 볼 수 있다. 그래서 흔하게 볼 수 없는 건축물의 코너 부분에 대한 디자인을 별도로 규정하기도 한다.

하지만, 현대의 대부분의 가로변 건축물들은 평지붕들이 많아 지붕 면들은 가로공간에서 보기 어렵고, 가로형태가 직선의 선형이 많아 건축물의 이격 간격을 통해 볼 수 있는 입면도 줄어들었다. 그만큼 시각적 풍요로움을 경험할 수 있는 면이 없다는 의미이다. 결국, 가로경관의 시각적 복잡성 연구에서 파사드의 면은 공통으로 지각할 수 있는 가장 중요한 면이라 할 수 있다.

또 하나의 중요한 면은 가로의 바닥면(그림30)으로 환경조형물, 시설물 하나까지 바닥포장과의 연계성을 고려한 베를린의 포츠다머 플라츠, 식재된 가로수와 조화를 이루도록 디자인한 런던 도클랜드의 포장 패턴을 유심히 보아야 할 것이다.

〈그림30〉

　건축물과 가로의 관계를 아시하라 요시노부(2003)는 "건축물이 매스로서가 아니라 오히려 면으로서 나타나는 것은 공간특성에 있어서 결정적이다. 만약 매스의 효과가 지배적이라면 건축물 쪽이 도형으로서의 성질을 얻게 되고, 가로 쪽은 건축물 상호의 중간 공간을 이어 맞춰가며, 이차적인 바탕으로 환원하게 된다. 가로가 참된 형태가 되기 위해서는 도형으로서의 성질을 가지고 있지 않으면 안 된다."라고 설명한다.

　머틴(Moughtin, 1995)는 위어블리(Weobley, 그림31)와 로드 스트리트(Lord Street, Southport)의 아케이드의 사례를 통해 복잡한 블랙과 화이트 패턴(Intricate black and white patterns) 등이 시각적 즐거움과 확실하게 감각적인 판단과

생각을 제공한다고 논하고 있다.

가로경관은 두 가지 방법으로 정의할 수 있는데, 수직은 거리를 따라 건물이나 벽 또는 나무의 높이와 함께하는 것이고, 수평은 대부분 어떤 사이의 길이와 간격을 정의하고 있다. 게다가, 거리의 끝에서 일어날 수 있는 정의가 수평과 수직이다.

〈그림31〉

일반적으로 건물은 항상 바닥면으로 때로는 벽들로, 때로는 나무와 벽들이 함께 요소들을 정의한다. 수직적인 정의는 비율과 절대적인 수의 문제로 보인다. 거리가 가진 폭은 더 넓은 매스(mass) 또는 높이를 정의하는데 어떤 점에서는 폭

이 실제 거리의 정의에 더 좋을 수 있다. 예를 들어, 장소의 소차원에서 450피트(137미터)를 초과할 때 공간의 정의는 약화된다.

〈그림32〉

코펜하겐의 좁고 휘어진 골목(그림32)과 가로폭의 변화가 있는 골목인 Strøget[25]와 같은 일부는 국제적으로 유명하다. 목표는 보행자의 삶을 쾌적하게 하고 그래서 쇼핑 경험을 향상시키기 때문에 상점의 경제적 지위를 강화한다. 일반적으로 좁고 양쪽에 명확한 목적지가 있는 몇몇 장소는 이러

25) 코펜하겐 방언이며, 덴마크에 있는 보행자, 자동차 무료쇼핑지역이다. 마을의 중심에 있는 이 인기 있는 관광명소는 유럽에서 가장 긴(1.1km) 보행자 쇼핑거리 중 하나이다.

한 전환이 매우 성공적이다.

가로공간의 미적 경험이라는 측면에서 보면, 경관에 대해 느끼는 복잡성의 감정을 미학적 측면에서 세 가지 유형으로 구분된다. 첫째, 동일한 형태가 반복되는 경우에는 반복된 수가 많을수록 복잡성은 증가한다. 둘째, 형태가 다양할수록 복잡성은 증가한다. 셋째, 각각의 요소들이 개별적인 요소가 아닌 집합요소로 인식될 경우 덜 복잡하게 느끼게 되는데, 이는 각 요소들이 인접해 있으면 동일한 집합요소로 인식될 수 있고, 동일하지 않지만 유사한 형태는 시각적으로 집합된 것으로 인지되는 경향이 있기 때문이다. 도시환경의 미적 체험은 주로 시각적이고 총체적이다.

미적 경험과 관련해서 Colin Laverick(1980)은 시각적 복잡성이 신경심리학, 형태심리학, 정보이론과 연관되어 있다고 논하면서 모든 현상에서 대비와 복잡성에 대한 인간 선호도가 '거꾸로 된 U곡선[26]'과 관계가 깊다고 말한다. 그는 랜드스케이프와 시각적 복잡성과의 관계에서 중요한 인물로 고든 컬렌[27](Gordon Cullen)과 린치(Kevin Lynch)를 지목하였고

26) 거꾸로 된 U곡선은 2장, 벌라인(Berlyne, 1971)의 각성이론과 시각적 복잡성과의 관계를 논하겠다.
27) 고든 컬렌은 화가로서 그가 부편집인으로서 아키텍쳐럴 리뷰에 참여했던 1945년 종전 즈음에 도시경관에 대한 생각을 발전시키기 시작했다. 이 주제에 대한 아름다운 도해를 곁들인 컬렌의 에세이들이 모아져서 'Townscape'라는 책이 되었고,

특히 가장 중요한 인물로 레포포트(Amos Repoport)를 꼽았다. Rapoport·Kantor(1967)은 컬렌에 대해 다음과 같이 언급한다. "컬렌은 흩어진 개별건물을 보는 것보다 더 큰 시각적 즐거움을 주기 위한 제안으로 건물군(그림33)의 조합(combination)을 이야기한다.

〈그림33〉

그것은 'The Concise Townscape'이라는 편집된 형태의 책으로 출간되었다(Cullen, 1971). 컬렌은 건축 예술이 존재하는 것과 마찬가지로 관계의 예술이 존재하며, 그 안에서 건물, 나무, 자연, 물, 교통, 광고 등과 같은 하나의 환경을 만드는 데 참여하는 모든 요소들이 연극이 베풀어지는 것과 같은 방식으로 서로 어우러져 짜이게 된다고 주장하였다. 컬렌은 인구통계학자, 사회학자, 공학자, 교통전문가 등의 도움이 필요하다는 것을 인정하면서도 과학적인 탐구나 기술적인 것을 담당하는 반쪽의 두뇌집단으로는 그것을 이루어 낼 수 없다고 생각했다.

이 점은 분리(isolation)하는 것의 반대로서 조합이 제공하는 더 큰 시각적 복잡성으로 해석될 수 있다. '돌출과 후퇴28)'라는 컬렌의 범주는 복잡함과 모호한 시스템의 질보다 일반적인 사례이다. 그 범주는 단순한 후퇴와 돌출은 거리의 시각적 입력을 차단하여 더 복잡할 뿐만 아니라 작동하지 않는다는 사실을 의미한다."

또한, 린치29)의 도시를 구성하는 다섯 가지 물리적 요소30) 개념은 구성요소들 간의 상호관계는 도시환경에서 이미

28) 건축선 기준 밖으로 튀어나온 건물(돌출), 안으로 들어간 건물(후퇴)을 말하며, 현대의 가로는 일렬로 정리된 가로이다.
29) 린치를 다룬 책들에서는 국문으로 '가독성' 또는 '명료성'으로 해석되고 있는데 Legibility는 레저빌리티와 리더빌리티(readability)가 있다. 레지빌리티는 개개의 글자 형태를 '식별하고 인지하는 과정'을 일컫는 것이며, 리더빌리티란 '보고 지각하는 과정(scan-and-perceiving process)의 성공도'를 나타낸다. 초기에 독서의 용이함과 독서 속도에 영향을 미치는 요소를 논의할 때 '레지빌리티'라는 용어가 사용되었고 '리더빌리티'라는 말은 1940년경부터 일부 학자들이 사용하기 시작하면서 '리더빌리티'라는 말은 '독서 재료의 정신적 장애(mental difficulty)의 수준을 측정하는 것'이라고 말하게 되었고 용어가 두 갈래로 갈라져 혼동을 초래하였다. 다시 말하면 '레지빌리티'란 독서의 용이함과 독서 속도에 영향을 미치는 글자나 다른 심볼, 낱말, 그리고 연속적인 본문 독서 재료에서 본질적인 타이포그라피 요소를 통합하고 조정하는 것을 취급하는 것을 말한다(김경애, 2015). 따라서 '가독성' 보다는 '명료성'으로 해석하는 것이 바른 해석이라 판단된다. 예를 들어 린치의 중요한 개념의 하나인 'Place Legibility'를 '장소 가독성'보다는 '장소 명료성'으로 해석하는 것이 좋을 것으로 판단된다. 또한, 린치는 레저빌리티의 개념을 "도시경관의 각 부분을 쉽게 인식할 수 있으며 일관된 패턴으로 구성할 수 있는 것"이라고 정의했다.

지어빌리티(imageability)를 높인다는 것이고, 이것은 시각적으로 도시의 부분을 식별(identification)할 수 있도록 하여 전체적인 도시구조를 이해하기 쉽게 한다.

환경과 복잡성의 관계를 연구한 레포포트 역시 지각과 함께 논하였다. 레포포트의 복잡성에 관한 연구는 커뮤니케이션과 관련이 있는데, 그(Rapoport, 1982)가 제시한 비언어적 접근방법[31])에 의한 해석은 전달 체계적인 관점에서 도시경관을 분석한 것이라 할 수 있다. 그는 환경의 의미가 어떻게 전달되느냐, 물리적 대상과 그 배치가 어떻게 사회적 의미를 발생시키느냐에 관심을 가지고 이들이 제공하는 비언어적 메시지에 대한 전달방법과 그 의미구조를 분석하고자 하였다. 그에 의하면 우리의 지각에는 외부에서 들어오는 자극에 대한 적정수준이 있어 그보다 단순하거나 복잡한 것은 선호하지 않는다고 했다. 예컨대 광고나 사인 같은 것이 너무 복잡하고 애매해도 자극과 현상으로 스트레스를 받지만, 획일적인 형태의 아파트 단지도 너무 단순하거나 무미건조한 감정을

30) 통로(path), 경계(edges), 랜드마크(landmark), node(결절점), district(구역)

31) 비언어 의사전달론(Nonverbal-communication)은 기존의 물리적 경관인자 위주의 기호학적 해석에 사람들의 활동이나, 용도 등의 사회적, 상황적 인자를 포함, 해석하는 방법으로서, 기존의 기호학적 접근이 갖는 보편 법칙적 관점의 제한점들을 상황가변적인 관점을 추가해 융통성을 주고자 한 것으로 볼 수 있다.

주어 우리에게 호감을 주지 못한다.

　유병림(1984)은 이것을 정보전달의 측면에서 보면 도시의 정보량이 각 개인에게 전달되는 적정수준이 있을 수 있고, 이것을 측정하고 평가함으로써, 적절한 정보를 제공하는 바람직한 도시경관을 찾아낼 수도 있다고 논하고 있다. 복잡성은 요소들 관계의 속성에 더 빈번하게, 지각세계와 더 관련이 있다.

6. 지각과 미학

6.1 미학의 문제점

미학이란 학명이 처음 등장한 것은 바움카르텐이 1737년에 쓴 『시의 몇 가지 요건들에 대한 철학적 고찰』에서이다. 영어표현으로는 'aesthetics'을 사용하는데, 그는 1750년 라틴어로 에스테티카(aesthetica)를 사용했다. 이 말은 '지각하다', '감각하다'라는 의미의 그리스어 아이스타노미아에서 유래된다. 어원적으로 보면, 미학은 지각이고 지각은 시각이며, 따라서 시각적으로 보여지는 미에 대한 가치를 엿볼 수 있다.

미학은 20세기 후반 이후 급격한 변화를 겪어 왔다. 인간 신체의 재발견, 감성의 복권, 예술의 폭발적 확장, 현상학 운동 등이 그 원인이다. 그리고 그 변화의 핵심에는 미학이 그 본래의 의미(aisthesis: 지각하다, 감각하다)로 돌아가야 한다는 사실이 자리하고 있다. 이는 바움가르텐 미학(감성적 인식 일반화의 이론)의 부활로 간주 될 수 있다.

중요한 것은 이러한 미학[32]은 감성, 미학적 체험 등에 대

32) 바움가르텔의 제자 마이어 (G. F. Meier)에 의해서 예술미에 관

한 간과할 수 없는 폄하를 야기시켰다는 점이다. 감성은 기껏해야 지성적 인식을 위한 기초자료를 제공하는 능력으로 간주되거나 미를 판정할 수 있는 능력. 즉 취미로 간주되었다. 또 미학적 경험은 미와 숭고의 경험, 그것도 예술작품에서의 미와 숭고의 경험으로 제한되었다(최준호, 2012). 뵈메에 따르면, 바움가르텐의 감각적 인식 고유의 완전성에 복무하는 미학개념 및 인식적 미 개념은 그의 계승자인 마이어(G. F. Meier)에게서 객관적 미 개념으로 전도되었다는 것이다. 즉 마이어에게서 예술작품은 감각적 인식의 객관화 형태로 규정되었으며, 이러한 객관화의 대표적 형태가 바로 예술작품이라는 것이다. 따라서 애초부터 감각적 인식의 이론으로 구상되었던 미학은 예술작품의 이론으로 변환되었으며, 이 과정에서 내용적으로 중요한 두 가지 요소, 즉 감각적 실재의 총체인 '자연'과 '오늘날 디자인이라고 불리는 영역', 즉 일상적 삶의 미적인 형상화(Bëhme, 2001)'가 상실되었다는 것이다.

　'일상적 삶의 미적 형상화의 상실'은 매우 중요한 의미가 있다. 조형을 다루는 디자인에서 어느 순간 미학은 사라졌다. 미학의 존재는 희미하고, 내용은 어렵기만 하다. 어쩜 이런 현실이 철학의 부재를 만들고 있는지도 모르겠다. 인류역사상

─────────────

　한 이론으론 축소된 미학

가장 시각적 자극이 활발한 시대, 앞으로 더욱 진화할 시각의 시대에 미학은 벽을 세우고 있다. 일상적 삶의 미적인 형상화로서의 디자인 개념은 예술 및 예술 경험에 국한되어 예술비평을 위한 도구로 기능해온 고전적 미학의 잣대로는 평가할 수 없는 새로운 영역이다.

6.2 절대미와 현상미

플라톤은 '어떻게 이데아계를 인식하거나 상기해낼 것인가' 라는 질문에 두 가지 방법을 이야기한다. 그중 하나가 절대 미의 인식을 통한 방법이다. 플라톤은 "그 모두(현상과 사물) 에 나타나는 하나의 미가 분명히 존재한다"라고 보았다. 하나 의 미가 바로 절대미이다. 절대미는 '아름다움 그 자체'를 의 미하며 그것이 미의 이데아이다. 플라톤이 가정하는 척도와 비례미는 절대미의 실현방식 중 하나이다. 절대미는 현상적인 미와 비교하면 더 쉽게 이해할 수 있다. 현상적인 미는 다음 과 같다.

"개개의 사물들(조각상, 사람들, 말들)은 성질을 여러 가지 방식으로 보여준다. 어떤 것들은 그 밖의 것들보다 더 아름 답고 어떤 것은 시간의 흐름에 따라 그 아름다움을 잃어간 다. 또 어떤 것은 어떤 사람에게는 아름답게 보이지만 그 밖 의 사람들에게는 그렇지 않다."

이 인용문에서 알 수 있는 것은 첫째, 절대미는 상대적인 미적 탁월성이 아니라는 점이다. 둘째, 절대미는 시간의 제약 을 벗어나 영원한 미라는 것이다. 셋째, 절대미는 감상자의 취향에 따라 규정되는 것이 아니라 모든 감상자가 객관적으

로 공감할 수 있는 미라는 것이다.

절대미는 어쩜 도덕적인 미일 수 있다. 우리가 생활하는 공간은 현상미에 대한 언급에서 알 수 있듯이, 변화하고 누군가와 선호하는 것이, 다를 수 있는 변화하는 미다. 이젠 인문학도 자본과 융화되는 시대에 계속해서 존재하지 않을 수도 있는 미를 찾아 헤매기보다는 적극적인 삶의 공간을 아름답게 만드는 것에 집중할 필요가 있다.

6.3 실재의 미학화

19세기말 사상 처음으로 구스타프 페히너[33](Gustav Fechner, 1876)는 전과는 완전히 다른 방식으로 감상자에 대한 심리학에 접근했다. 프로이트와는 달리 페히너는 예술에 관한 문제를 실험실에서만 설명될 수 있는 것으로만 국한시켰다. 그는 예술이 충족시킬 수 있는 욕구에 관해 포괄적으로 묻기 보다는 사람들이 즐거워하는 예술의 형식적 특성이 어떤 것인지를 결정하기 위해 엄밀한 실험 절차에 의거한 연구를 계획했다.

아름다움의 본질을 성찰하는 철학자들(Kant, 1892)과는 달리, 페히너는 사람들이 현실에서 발견하는 아름다움이 어떤 것이 있는지를 규정함으로써 미학이 잊고 있었던 실제적 근거들을 밝혀낼 수 있기를 바랬다. 페히너의 방법론은 자극-반응 모델에 기초를 둔 것이었는데, 이러한 패러다임은 '실험 미학'이라는 명칭 아래서 20세기에 이루어졌던 연구들의 원형이 되었다. 이런 전통을 받아들였던 연구자들은 전형적인 사람들이 어떤 특성들을 더 선호하는지 규정하기 위해 밝기

33) G. 페히너의 '밑으로부터의 미학(Aesthetik von unten)'은 미와 예술과 같은 특수한 심리현상에 대해서 심리학과 같은 과학이 접근될 수 있는 길을 터주고 있다.

나 소리의 크기, 평온함 등 시청각 자극의 정신 물리학적 속성을 연구했다.[34]

1950년대에 이르기까지 실험미학 분야는 상대적으로 이론적 불모지 상태에 놓여 있었다. 실험미학은 무엇인가를 더 좋아한다는 '선호(preferences)'라는 주제에서 일관성 있는 결론들을 찾아냈지만, 이런 선호의 내용이 어떤 것인지를 거의 설명하지 못했다. 예외적인 사례가 하나 있는데, 그것은 수학자 조지 비코프(George Birkhoff, 1933)의 연구였다. 그는 두 가지 요인, 즉 복잡성과 질서를 토대로 심미적 가치를 예견할 수 있는 공식을 마련했다. 버코프는 다각형, 꽃병의 형태, 멜로디 그리고 시의 구절 등 네 가지 유형의 자극을 사용했다. 그 결과 그는 높은 정도의 질서, 조화 그리고 대칭을 보여주는 패턴들이 최고의 심미적 가치를 가진다고 주장했다. 그러나 그는 이 이론이 더 복잡한 예술작품이 가진 심미적 가치를 적절히 설명할 수 있을지 없을지 증명하지 못했다.

34) 예를 들어 밝은 색상들이 어두운 색상들보다 더 선호된다는 것을 보여주었다(Guilford, 1934). 색 스펙트럼에서 녹색부터 파란색까지를 가장 즐겁게 느끼고, 빨간색의 끝부분 그리고 노란색에서 녹색 사이를 두 번째로 즐겁게 느꼈다((Guilford, 1940). 또한, 참여자들은 서로 다른 색들의 조합을 좋아했다(Granger, 155a). 그리고 적당한 크기의 소리를 즐겁게 느꼈는데, 소리의 크기가 50 데시벨에서 90 데시벨로 증가함에 따라 즐거움은 줄어드는 것으로 나타났다.

1990년대 말부터 '새로운 미학'의 가능성을 연구해온 게르노트 뵈메는 전통적으로 미학적 논의들에서 중심적인 역할을 했음에도 불구하고 부수적으로만 다뤄져 왔던 '감성' 내지는 '인간의 육체성'에 주목하여 감성을 체현하는 육체적인 현존 방식으로서 '지각'의 문제를 새로운 미학의 중심에 위치시킨다.

'실재의 미학화', 다시 말해 실재적 삶의 수단과 장소의 연출적 재현이 이루어지게 된 것이다. 그 대표적인 예가 후기 자본주의 사회에서 전형적으로 나타나는 상품의 사용가치의 새로운 경향이다. 대량생산/대량소비의 시대에 상품은 본래의 사용가치 영역을 넘어 '특정한 라이프스타일의 연출'에 이바지하는 새로운 의미의 사용가치를 창출함으로써, 무한한 욕망의 경제라는 '미적인 경제'가 형성되었다. '연출적 가치'가 지배적인 미적인 경제는 "디자인, 미용, 광고, 건축, 도시계획, 조경 등의 전문분야들"을 비롯하여 "텔레비전과 대량통신수단 대부분"의 영역들에서 전반적으로 관찰되고 있다. 새로운 미학은 이 같은 실재의 미학화로서의 디자인을 담아낼 수 있는 개념 틀을 마련해야 한다.

참고문헌

일본건축학회(배현미·김종하 공역), 『인간심리행태와 환경디자인』, 보문당, 2006, p.45.

아시하라 요시노부(김정동 역), 『건축의 외부공간』, 2013, p.169.

Mattew Carmona·Tim Heath·Taner Oc·Steve Tiesdell(강홍빈·김광중·김기호·김도년·양승우·이석정·정재용 공역), 『도시설계:장소만들기의 여섯차원』, 대가, 2010 p.247

Pierre von Meiss(정인하·여동진 공역), 『형태로부터 장소로』, 스페이스타임, 2000

Richard D. Zakia(박성완·박승조 공역), 『시지각과 이미지』, 안그라픽스, 2007

Robert Venturi(임창복 역), 『건축의 복합성과 대립성』, 동녘, 2005

Camillo Sitte(손세욱·구시온 공역), 『도시·건축·미학』, 태림문화사, 2006

Franco Purini저(김은정 역), 『건축 구성하기』, 공간사, 2005, pp.164-166.

진중권, 『미학 오딧세이 2』, 새길, 2001

Franco Purini(김은정 역), 『건축 구성하기』, 공간사, 2005

하르트만(김성윤 역), 『미학이란 무엇인가』, 동서문화사, 2014, p.586.

이하준, 『예술의 모든 것(철학이 말하는)』, 북코리아, 2013, pp.29-30. 연구자 정리

Ellen Winner(이모영·이재준 공역), 『예술심리학』, 학지사, 2004, pp.99-101. 연구자 정리

유병림, 「전달매체에 의한 도시경관의 해석이론 및 기법」, 한국조경학회지, 1984

윤성원·황재훈, 「영국 도시 디자인코드와 관련 도시정책연구」, 한국디자인문화학회, 2014

이석주, 「가로경관계획을 위한 건축물 외관디자인의 물리적 복합성 측정 모델에 관한 실제적 연구」, 조선대학교 석론, 2001

차명열, 「형태속성이 미학 특성 인지과정에 미치는 영향에 관한 연구」, 한국실내디자인학회, 2005

차명열·이재인·김재국, 「건축형태미학 특성 평가에 있어 형태속

성 및 인지과정에 관한 연구」, 대한건축학회, 2005

감경애, 「로맨스 웹소설의 구조와 이념 연구」, 현대문학이론연구, 2015

김윤상, 「지각학 Aisthetik으로서의 미학 Ästhetik」, 한국독어독문학회, v.47 n.4, 2006

김수미·한지애·심우갑, 「알바알토 건축의 전환기적 성향에 관한 연구」, 대한건축학회, 2011

문정필, 건축조형에 나타난 시각정보의 동시성에 관한 연구, 부경대학교 박론, 2008, p.29.

최준호(2012), "미학에서 지각학으로의 전환과 그 함의", 철학연구 v.45, 고려대학교 철학연구소

김수미·한지애·심우갑, 알바알토 건축의 전환기적 성향에 관한 연구, 대한건축학회, 2011, p.56

이규목, 도시경관의 분석과 해석에 관한 문제점, 대한건축학회, 1992, pp.12-13. 연구자 정리

추승연, 「유사성에 의한 통일성과 복합성 안의 통일성으로 바라본 건축 미적 가치」, 대한건축학회, 2004

황연숙, 「Robert Venturi의 디자인 이론과 주택작품에 나타난 의장적 특성에 관한 연구」, 1996

황영삼, 「건축의 복합성에 대한 기호학 모델링 연구동향」, 대한건축학회, 2012

Richard D. Zakia(박성완·박승조 공역), 시지각과 이미지, 2007, ibid, p.78. 연구자 정리

Camillo Sitte(손세욱·구시온 공역), 도시·건축·미학, 태림문화사, 2006, p.144.

Böhme, G. *Aisthetik*, Frankfurt am Main: Suhrkamp, 2001

Birkhoff, G. D.(1933), *Aesthetic Measure*, Cambridge: Harvard University Press

Seven H. and D. W. Fellner, Generative Parametric Design of Gothic Window Tracery, The 5th International Symposium on Virtual Reality, Archaeology and Cultural Heritage VAST, 2004

Brolin, C. The Failure of Modern Architecture, Van Nostrand Reinhold Co., 1976, p.25

Venturi, R. Complexity and Contradiction in Architecture, The Museum of Modern Art, 1966, p.22.

Cullen, G., The Concise Townscape, Architectural press, 1971, p.65.

Colin, L. "Visual Complexity in the Urban Landscape", Landscape Research(Great Britain), 5(2), 1980

Auckland Council District Plan, "Central Area Section-Operative 2005", 2004, p.52

Jacobs, A. Great Streets. Cambridge, Mass: MIT Press, 1993, pp.281-282, pp.313-314. 연구자 정리

Moughtin, C., T. Oc, and S. Tiesdell, "Urban Design: Ornament and Decoration", Kent:Butterworth-Heinemann, 1995

Venturi, R. "Complexity and Contradiction in Architecture", New York: MOMA, 1966

Von Meiss, P. "Elements of Architecture: From Form to Place", London: E & FN Spon, 1990

Rapoport, A., and R. E. Kantor, "Complexity and Ambiguity in Environmental Design", Journal of the American Institute of Planners, 33(4), 1967

Lang, J. "Urban Design: A Topology of Procedures and Products", London: Architectural Press, 2005

Berlyne, D. E. "Aesthetics and Psychobiology", New York: Appleton-Century-Crofts, 1971

https://en.wikipedia.org/wiki/Complexity (2018.4.6.)

II. 시각적 복잡성 문헌 고찰

2장은 여기저기 흩어져 있는 시각적 복잡성과 관련된 문헌들을 통합하고, 문제를 제기하고자 한다. 마지막으로 시각적 복잡성의 질서체계인 시각적 물리량, 시각의 질, 시각적 구성에 관한 개념을 설명하면서 후속 저서의 내용을 간단히 소개한다.

1. 심리학 고찰

1.1 실험·형태·환경·생태 심리학

먼저 실험심리학에서는 시각장(field of view)을 언급하는데, 주어진 순간에 볼 수 있는 관찰 가능한 세계의 범위를 말한다. 이 시각장에는 선명하게 초점을 맞추는 대략 1°에서 2° 정도의 시각도를 가진 중심와시각(foveal vision)이 있다. 어떤 대상이든 이 초점영역 안에서만 분명한 상으로 맺히기 때문에 좁은 영역만이 명확하게 보이고 주변은 명확하지 않다. 때문에 인간은 영역을 빠르게 움직인 후 초점을 고정시키는 과정을 통해 전체적으로 훑어보게 되며, 이렇게 초점 고정이 이루어지는 순간에만 정보가 인지되어 처리된다.

안구가 빠르게 재초점을 맞추는 것이 1878년 프랑스의 과학자인 에빌자발(Emile Javal)이 이름 붙인 사카드(saccade) 안구운동이다. 이 운동은 우리가 예술작품을 볼 때 우리의 주의는 주변 시야에 있으면서 관심을 끄는 대상으로 향하고, 눈을 점프하듯이 이곳저곳으로 이동하여 정지하는 과정을 반복하는데, 밀리세컨드 단위를 사용하는 사카드는 매우 빠르게 일어난다.

입체를 지각하는 깊이지각은 양안부등35)의 정도를 비교, 분석하는 과정에서 발생하기도 하지만, 사물의 모양이나 2차 원적인 공간 배열에 관한 여러 자극 정보가 3차원적인 공간 배열에 관한 단서로서 작용하기도 한다.

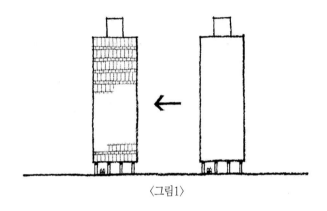

〈그림1〉

아른하임은 그의 저서에서 "나는 여기서 형체의 지각을 총 체적 구조 특성의 파악(그림1)으로 기술하고 있다. 이 접근은 형태심리학에서 연유한다."라고 언급하였다. 설계도면에서 보 면 훌륭한 입면이지만 세워진 후에는 그다지 뛰어나지 못한

35) 사람의 두 눈은 약 7cm 정도 떨어져 있으므로 두 망막에 비친 망막 상에 약간 차이가 있는데 이로 인해 깊이 지각(입체 시)이 가능하다. 이 단서가 얼마나 유용한 단서인가는 익숙하지 않은 위치에 가서 한쪽 눈을 감고 물체가 얼마나 멀리 떨어져 있는지를 추정해 보면 알 수 있다. 거의 모든 사람들이 한쪽 눈을 사용할 때보다 두 눈을 사용할 때 더 정확히 추정한다.

경우도 있으며, 그 반대인 경우도 있다. 단조로운 엘리베이션에 코르뷔지에 식의 줄눈을 넣으면 실제 도면이 긴장되어 보이지만, 실제 모습은 그렇지 않다.

시각요소들이 모여서 이루어진 단일 현상이 게슈탈트이며, 이러한 부분 내지는 별개가 아닌 총체적 접근에 대한 논거는 여러 문헌에서 찾아볼 수 있는데, "우리는 항상 어느 한 부분을 따로 보지 않고 전체를 하나로 인식한다.", "형태심리학에 의한 지각에의 접근은 우리가 대상을 지각할 때 분리되고 독립된 부분으로서 보다는 잘 구성된 전체로 지각함을 강조하였다.", "경관이란 대상의 전체적인 바라보임이다.", "총체적 접근은 환경적 요소 혹은 다양한 자극을 별개로 지각하는 것이 아니고, 통합된 하나로 지각한다고 보는 견해다. 이러한 접근을 저자가 강조하는 이유는 후속연구 내용 중 시각적 복잡성의 구성 요소와 관련되는 매우 중요한 논거이기 때문이다.

매튜 카보나(Matthew Carmona et al., 2003)는 "우리는 항상 어느 한 부분을 따로 보지 않고 전체를 하나로 인식한다"고 하였으며, 폰 마이스(Von Meiss, 1990)는 "건조 환경에서 체험하는 즐거움과 난해함의 정도는 시야에 들어오는 다양한 요소를 분류하여 하나의 총체로 구성하는 것이 얼마나 쉬운지 또는 어려운지에 달려 있다"라고 주장하였다.

아른하임(Arnheim, 1977)과 폰 마이스(Von Meiss, 1990)는 미적질서와 시각적 통일감은 지각한 정보를 분류해 패턴을 찾아내는 인지과정에서 얻어진다. 이들은 도시환경에 시각적인 통일감을 주기 위해 각 부분을 조합해 전체적으로 좋은 형태를 만드는 구성 원리를 이용할 것을 주장하였다.

임승빈(2008)은 총체적 접근을 형태심리학과 장(場, field theory) 이론36)과 관련된다고 논하였지만, 저자는 문헌 고찰을 통해 형태심리학의 조직화 원리 중 그루핑(grouping)의 원리가 총체적 접근과 밀접한 관계가 있다는 것을 추정할 수 있었다.

아른하임은 "그루핑의 법칙들은 부분의 원인이 되는 일부 요인들, 즉 다른 부분들보다도 서로가 좀 더 가까이 있는 것으로 보이게끔 하는 요인들을 전거로 삼고 있다."라고 하였으며, 시노하라 오사무(Shinohara Osamu, 1999)는 '군화(群化)'라는 용어를 사용하여 그루핑을 설명하고 있는데, 경관에 있

36) 레빈은 물리학의 「힘의 장」(field of force)이라는 개념을 적용하여 개인의 어떤 순간의 행동이란 개인의 심리적 장 안에서 동시에 작용하고 있는 힘의 합성 때문에 결정된다고 보고 있다. 태도·기대·감정·욕구 등은 내면적 힘을 이루고 있으며 이 내면적 힘은 외적 힘과 상호작용하는 것이다. 따라서 개인의 심리적 장은 내면적 힘을 지닌 개인이 지각한 환경으로 이루어진다. 이는 형태심리학의 발전과 연합하여 개인의 행동의 전체성과 지각의 대상, 즉 환경의 구조를 이해하는 데에 큰 기여를 하였다.

어 보이는 대상은 통상 복수가 되기 때문에 보여지는 대상들은 서로 시각적 영향을 미치고 있으며, 일반적으로 그 관계 때문에 경관의 질이 크게 좌우된다고 주장한다. 또한, 그는 그루핑 원리의 요소로 근접성 요소, 동류[37](등질·等質)의 요소, 연속된 선의 법칙, 폐합(閉合)의 요소[38], 공통운동의 요소, 간결성의 요소 등 6가지의 요소를 논하였다.

하지만, 바게만(Wagemans et al., 2012)은 그루핑의 원리를 11가지(그림2)로 보고 있으며 일반화된 공동운명, 동시성, 일반 영역, 요소의 연결성, 균일한 연결성[39] 등을 그루핑의 새로운 원리로 언급하고 있다.

여기서 저자는 조직화의 원리를 논한 문헌들이 이것을 서로 다르게 논하고 있는 것을 발견할 수 있었는데, 차재호(1997)는 이런 차이에 대한 심도 있는 고찰을 통해 조직화 원리 중에서 엄밀하게 따져서 집단화(grouping)의 조건을 말하는 원리는 근접성, 유사성, 그리고 공동운명의 3개뿐이라고 주장하였다. 따라서 논의되고 있는 그루핑 원리 중에 근접성,

37) 다른 조건이 일정하다면, 유사한 대상은 모여 보인다. 일본어 원저를 번역한 저서를 인용하여 용어가 생소할 수 있다.
38) 닫힌 영역은 하나로 정리되어 보인다.
39) 영어 용어를 소개하면 다음과 같다. 일반화된 공동운명 (generalized common fate), 동시성(synchrony), 일반 영역 (common region), 요소의 연결성(element connectedness), 균일한 연결성(uniform connectedness)

유사성, 공동운명은 공통적인 요소로 인정할 수 있다.

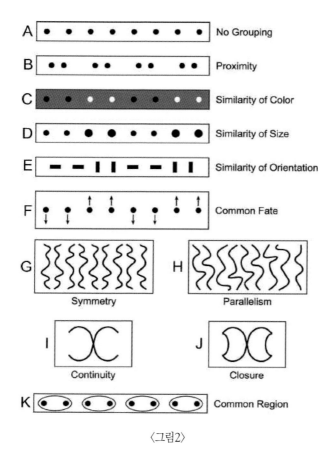

〈그림2〉

장이론은 형태심리학자들에 의해 제기된 개념인데, 심리적
인 장의 개념이다. 장은 힘 들로 이루어진 체계의 범위로서
힘을 방출하는 중심들로부터의 거리가 증가할수록 장은 빈

공간으로 환원되어 간다. 그리고 장 과정을 통해서 많은 생각과 문제해결이 진행된다. 즉 시각 물체의 크기, 형태, 색채 등을 결정하는 지각의 사고 기제들은 장 과정 간의 상호작용들이다. 결국, 게슈탈트 이론은 지각 대상의 전체적인 구조나 배열 및 부분들 간의 관계가 동등하며, 부분들의 단순한 합계 이상이 아닌 대상에 실재하는 것이라는 퀼러(Wolfgang Köhler)의 통찰설과 레빈(Kurt Lewin)의 장이론40)에 근거를 두고 이루어진 것이다.

게슈탈트 이론에서 나온 법칙에 관한 연구가 우리에게 흥미로운 것은 절대로 반박되지 않는 시지각에 관한 몇 가지 규칙을 세우는 데 성공했으며, 그들이 '선호(preference)'의 개념을 다루었기 때문이다. 그리고 게슈탈트 지각이론에 영향을 받은 건축 디자인 이론은 디자인의 형태구성 원리를 점, 선, 면과 같은 기본적인 도형요소들로부터 시작하며, 이들 간에 관계에서 발생하는 심리적인 힘을 고려하여, 전체 시각구성물의 형태조합 원리와 이에 따라 나타나는 미적 경험의 특성을 제시하고 있다. 예를 들어, 반복적인 요소들을 포함한 규칙적이고 단순한 형태가 지각하기 더욱 쉬우며, 동시에 강

40) 레빈은 인간행태(B)는 개인의 특성 및 기타 개인적인 인자(P)와 개인에게 지각되는 환경(E)의 함수로 나타내어진다. $(B)=f(P\cdot E)$

력한 심리적 힘을 갖는다. 결국, 건축 디자인 이론은 게슈탈트 지각이론으로부터 형태구성을 위한 기본 어휘, 기본 어휘들의 구성 법칙, 그리고 형태구성의 미적 효과에 대한 구체적이고 과학적인 근거를 제공받아 디자인 실무에서 적용할 수 있는 형태 미학을 발전시켰다.

환경심리학에 관하여 여러 사람들이 정의를 내리고 있으나 인간행태와 환경의 관계성을 연구하는 분야라고 할 수 있다. 그리고 자연 및 인공 환경을 포함하는 물리적 환경과 인간의 개인적, 사회적 행태 사이의 이론적, 실험적 관계성을 연구하는 응용심리학의 한 분야이기도 하다.

환경설계의 많은 원리는 환경지각 이론에 근거를 두고 있다. 특히, 시각적 환경의 설계 시에는 형태심리학이 많은 영향을 미쳐왔다. 설계가들은 이들 이론에 근거하여 환경적 자극의 요소들이 독립된 별개가 아니고, 통일된 하나의 전체로서 지각됨을 이해하고 있으며 이는 환경설계작업의 바탕을 형성하고 있다. 그리고 최근 환경 설계가들은 환경이 지녀야 하는 적절한 정도의 시각적 복잡성(Visual Complexity)과 같은 물리적 구성에만 국한하지 않고 물리적 환경에 대하여 개인이 느끼는 의미, 상징성까지도 관심을 보여 왔다.

환경디자인은 특별한 경우를 제외한다면, 가장 우위의 감각이며 대부분은 정보량이 가장 많은 '시각'을 중심으로 진행

된다. 그러나 '시각'은 인간의 동작이나 행동을 동반하는 것이며 공간 전체가 지각되는 과정에서는 시각 이외에도 다양한 감각이 동시에 상호보완하면서 작용하게 된다. 또한, 사람을 둘러싼 환경이 항상 시각적인 의미만을 가진 것은 아니다.

기존 지각이론과는 많은 면에서 다른 지각이론이 깁슨에 의하여 제시되었다(Gibson, 1950, 1966, 1979). 이 생태학적 접근[41]이라고 알려진 이 이론은 정보기초이론, 혹은 직접지각이론[42]으로 불린다. 깁슨은 사실적으로 보이는 사실적인 그림은 현실에서 묘사된 광경이 방사하는 광선의 파장이나 강도와 동일한 정도의 광선[43]을 방사하기 때문이라고 주장한다. 이러한 견해 즉, 그림은 원리상 그것이 재현코자 하는 대상이 방사하는 것과 동일한 광선을 방사한다는 것은 르네상

41) 개인적, 사회적, 물리적 환경 상호간의 적응을 의미한다. 또한 자연환경 내에서 지각을 연구해야 한다는 의미에서 이해할 수 있다. 왜냐하면 기존의 전통적인 지각연구는 인위적인 실험실 상황에서 단순한 도형을 대상으로 그 지각대상이 위치해야 할 맥락과 분리된 채로 연구되었다. 그러나 깁슨의 이론에서 지각은 주변 환경이 포함되고 있는 불변정보에 의하여 결정된다고 주장하고 있다. 그리고 이 불변정보는 주변 환경의 지각대상들 간의 관계와 관찰자와 주변 환경간의 상호적 관계에 기초하여 형성된다.
42) 'registration theory'으로도 표시 - Ellen Winner 저, 이모영·이재준 역(2004)
43) 깁슨의 이론에서 광학(光學) 즉, 'Optics'의 개념이 중요하다. 그는 빛의 특성을 연구하는 물리학인 이것을 통해 인간이 지각의 정보를 받는다고 전제하고 있다.

스의 정신에서 기원한다. 이후 선묘한 것의 대상을 즉시 알아볼 수 있는 흑백 선묘(line drawing)에 관한 지각을 설명할 수 없을 것이다. 이 문제들을 깨달은 깁슨은 자신의 이론을 수정하게 된다(Gibson, 1971).

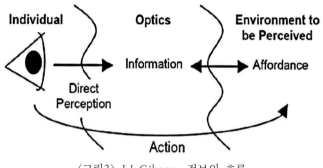

〈그림3〉 J.J Gibson, 정보의 흐름

그는 그림과 실제 광경 사이의 '일대일 일치(point to point correspondence)'라는 개념을 '고차적 질서의 일치(higher order correspondence)'라는 개념으로 바꿔 제시했다. 이 새로운 이론에 따르면, 재현적 그림은 묘사된 실제 광경에서 나온 고차적인 질서정보를 보존한다. 이러한 정보는 표면의 결, 밝기의 대조 그리고 윤곽 등 불변적인 특성들로 구성되어 있다. 이것들은 밝기의 교차나 보는 각도의 변화혹은 캐리커처에서 등장하는 길게 늘려진 형태처럼 피상적인

변화에 영향 받지 않기 때문이다.

Gibson이론에서 주요한 개념은 주변광배열44), 불변적 속성45), 제공성(affordance) 등의 세 가지이다. 깁슨의 생태학적 접근에 의하면 주변 환경에 대한 시각적 정보는 전통적 지각이론이 주장하듯이 대상의 시각적 형태와 그 형태를 구성하는 요소에 의하여 매개되는 것이 아니라, 주변광배열에서 보이는 불변적 속성에 의해 전달된다. Gibson에 의하면, 지각의 목적은 동작이다. 행동에 대한 필요성이 수시로 변화하기 때문에 '어포던스' 또한 수시로 달라지게 작용한다.

깁슨의 어포던스 개념은 인지학자인 도널드 노먼에 의해

44) 주변광배열(ambient optic array)은 주변 환경으로부터 관찰자의 눈에 도달하는 빛의 구조화된 빛은 그 장면의 대상들, 표면들, 결들에 의하여 구조화된다. 이 주변광배열의 중요성은 이것이 어떤 시간에 결정하는 구조에 있는 것이 아니라, 관찰자의 운동에 따라(관찰지점이 변화할 때마다) 이런 구조가 변화한다는 것이다. 깁슨에 의하면 이런 변화들이 지각을 결정해준다고 한다.

45) 불변적 속성(invariant feature)은 변화 속에서 불변하는 구조로 시간적으로 나타나는 것이다. 즉 관찰지점이 변화할 때마다 그 장면에 대한 주변광배열은 변화하지만, 이 변화되는 광배열에 항상 일정하게 유지되는 이 불변적 구조가 포함되어 있다. 주변 환경에 대한 정보를 포함하고 있는 것으로 불변적 속성의 개념은 생태학적 접근에서 매우 중요하다. 깁슨은 지속과 변화가 함께 인지되려면, 광학적 배열의 바탕에 불변적인 것이 있어야 한다고 보았다. 이 불변적인 것을 깁슨은 네 가지 유형으로 구별한다. ①조명(illumination)변화의 바탕에 있는 불변적인 것, ②관찰자의 시점 변화의 바탕에 있는 불변적인 것 ③중첩되는 표본들 변화의 바탕에 있는 불변적인 것 ④구조의 국지적 교란의 바탕에 있는 불변적인 것이 그것이다.

개념의 변화를 가지게 되면서 디자인계로 확장되었다. 〈표1〉은 시지각 이론의 특성을 정리한 것이다.

분류	시지각이론		
	아른하임의 균형이론	게슈탈트 지각이론	Gibson의 생태학적 지각이론
핵심어	중심지각	형태지각	자극-반응 모델
지각법칙	위치, 크기, 형태, 방향, 색, 관심의 정도	전체와 부분, 형상과 배경	형태, 레이아웃, 텍스쳐, 색
	구성요소간의 힘의 균형관계	형상과 배경간의 관계	시각적 배열구조
	중력에 의해 구조화 된 힘의 배치 (중앙을 향한 수렴선)	전체성의 원리	지각의 차이는 시각적 배열 구조의 변화
	균형, 중심의 힘, 방향감, 패턴의 힘	근접성, 유사성, 연속성, 폐쇄성	연속적인 질서체계, 시각적 배열 구조(텍스쳐의 변화), 배열의 변화
적용	구성 요소간의 균형 관계	그룹핑, 형상-배경 관계	시각적 배열 유형

〈표1〉

깁슨은 주로 사람이 환경을 어떻게 지각하느냐에 따라 어포던스의 관심을 둔 반면에 노먼은 효용성(utility)을 더욱 쉽게 인지하기 위한 환경을 어떻게 설계하고 조정하는가에 관

심을 두었다. 움직임을 중요시하는 깁슨이론은 정적인 디자인 보다 연속적인 경험을 중시하는 '시퀀스(sequence) 디자인' 의 가능성을 제시하는데, 이것은 고든컬렌의 동미학적 체험인 '연속적 장면(serial vision)'과 비슷한 맥락이라 할 수 있다.

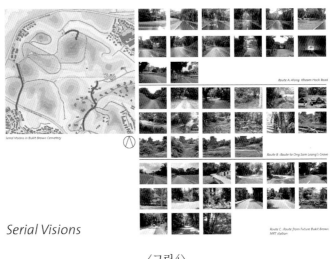

Serial Visions

〈그림4〉

그리고 슬로모션으로 영상을 분석한 결과를 토대로 도널드 애플야드(Donald Appleyard), 케빈린치(Kevin Lynch), 리처드 마이어(Richard Myer)가 운전자의 시각 체험에 관해 기술한 책46)이 출간되었다.

46) Appleyard, D., Lynch, K, and Myer, J. The View from the Road, MIT Press, Cambridge, Mass, (1964)

1.2 아른하임과 벌라인의 예술심리학

아른하임의 예술심리학은 장이론을 형성배경(그는 작품의 요소들은 단순한 배열이 아닌 지각의 장에서 상호작용하는 벡터의 형상들이라고 주장)으로, 단순성의 원리와 그루핑의 원리를 근본원리로 논한다. 기초 개념으로는 균형, 형, 형태, 성장, 공간, 빛, 색, 운동, 역학, 표현의 10가지가 있다.

아른하임은 미술 분야에 게슈탈트를 끌고 들어와 시지각 행위가 단순히 '그냥 보는' 행위가 아닌 여러 감각들과 지각들이 종합되는 복합적 행위임을 밝히고 있다. 그는 사유라는 인식작용이 지각을 넘어서거나 초월한 정신적 과정이 아니라 지각에 의존하고 있다는 믿음을 기초로 삼고 있다. 이런 관점에서 게스탈트 심리학은 기존의 미를 중심으로 한 예술철학의 추상적이고도 사변적인 메커니즘에 반기[47]를 들고 체계적으로 작품 해석의 객관적인 과학적 검증 가능성을 확보하게 되었다.

47) 인간은 외부 자극을 받아들이는데 지각 중에서도 시각적 메커니즘을 가장 많이 활용하고 있으나, 시각과 관련된 현상적인 특성들은 항상 폄하되어 왔다. 특히 "미학에서는 감성은 취미로 간주되기도 하고 미적인 체험은 예술작품에서의 미와 숭고의 경험으로 제한되었다(최준호, 2012)." 때문에 "현재 고전적 미학의 잣대로는 일상적 삶의 미적인 형상화(Böhme, 2001)인 디자인 개념은 평가할 수 없는(김윤상, 2006)" 것이다.

시각적 복잡성을 최초로 논한 것은 아른하임의 예술심리학이지만, 복잡성과 시각적 선호도와의 관계를 논한 것은 토론토대학교 심리학자인 벌라인의 예술심리학이다.

1960년대 후반 벌라인의 관심은 미적 현상에 대한 대조(collative)라는 동기유발 모델(motivation model)의 적용으로 선회하였는데, 이 이론은 본질적으로 참신함, 복잡성, 깜짝 놀랄만함, 부조화 등의 속성에 따른 자극에 노출로 유발된 각성(arousal) 수준의 변동에 따른 쾌락의 효과와 관련된다. 그의 이론은, 각성은 마치 '거꾸로 된 U자(inverted U-shape) 곡선'에서와 같이, 각성이 증가할 때 즐거움이 상승하고, 그리고 하락한다. 이 이론은 시각적 복잡성 연구에서 매우 비중 있는 이론이며, 동시에 연구의 한계이다.

벌라인은 주관적 복잡성에 대해 복잡성 패턴 샘플(그림5)을 통해 논하고 있다. 복잡성 수준은 다음과 같다. 수준1은 왼쪽 선화보다 오른쪽 선화가 더 복잡, 수준2는 a~d의 오른쪽 선화, 수준3은 e~g의 왼쪽 선화, 수준4의 e~g의 오론쪽 선화의 복잡성 정도를 의미한다. 참여자들에게 가장 즐거움을 주었던 복잡성의 두 가지 수준은 〈수준1〉, 〈수준3〉이다.

그러나 반복해서 보게 했을 때 〈수준1〉은 즐거움이 지속적으로 줄어들었는데, 이는 단순한 패턴에 대해서는 쉽게 지겨워하기 때문이다. 흥미로움은 패턴들의 복잡성이 증가했을 때

흥미로움 정도도 증가했지만, 〈수준3〉에서 정점을 이루다가 감소해갔다.

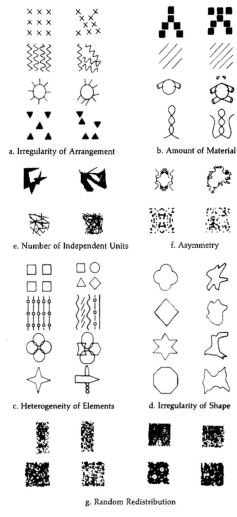

a. Irregularity of Arrangement

b. Amount of Material

e. Number of Independent Units

f. Asymmetry

c. Heterogeneity of Elements

d. Irregularity of Shape

g. Random Redistribution

〈그림5〉

〈수준4〉는 지나치게 혼동되어 이해하지도 못했다. 결국 복잡성의 정도가 단순한 것과 중간 정도의 복잡성에 대한 선호도가 높았지만, 단순한 것에 반복 노출될 경우 선호도가 점점 줄어들었으며, 중간 정도의 복잡성에서 선호도의 정점을 이루었다가, 복잡성이 계속 증가할수록 선호도는 감소한다는 것을 알 수 있다.

복잡성에 대한 논의에서 벌라인이 중요한 이유는 각성과 관련된 환경적 측면의 대조변인 즉, 각성 잠재력의 요소 중에 복잡성을 언급하고 있기 때문이며, 이것은 지각과 관련되어 있다.

어떤 성과와 각성과의 관계(그림6)와 선호와 복잡성의 관계(그림7)를 비교해보면 비슷한 그래프 형태를 확인할 수 있다. 그리고 즐거움과 복잡성과의 관계(그림8)를 보면 흥미롭게도 비슷한 그래프 모양을 확인할 수 있다. 벌라인은 각성의 최적 수준까지 선형적으로 증가한 시각적 복잡성과 함께 선호도와 성과가 비슷하게 도달한다. 벌라인은 각성의 최적 수준까지 선형적으로 증가한 시각적 복잡성과 함께 선호도와 성과가 비슷하게 도달한다는 것을 발견하였다.

최적의 지점을 통과하여 증가하는 복잡성은 기쁨이 감소하기 시작한다. 벌라인은 '중간 복잡성'이 가장 큰 정서적 평가를 하고 있음을 밝혀냈다. 이는 앞에서 언급한 '거꾸로 된

U자 곡선'과 같은 맥락이다. 즉 복잡성의 중간단계까지 시각적 선호도가 같이 증가하다가, 복잡성이 중간단계 이후 계속 증가하게 되면, 시각적 선호도는 떨어지는 것을 의미한다(그림8).

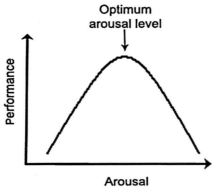

〈그림6〉 성과와 각성의 관계

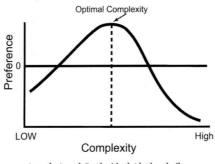

〈그림7〉 선호와 복잡성의 관계

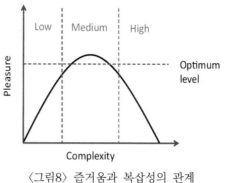

〈그림8〉 즐거움과 복잡성의 관계

〈그림9〉는 인간이 살아가면서 복잡성에 대한 경험을 통해 최적의 복잡성의 정도가 이동하는 것을 보여주는 그래프이다. 젊은이들과 노인들이 느끼는 복잡성에 차이가 있다는 연구결과이다.

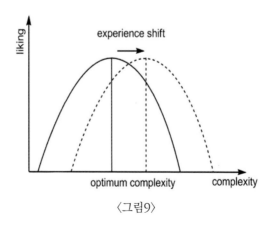

〈그림9〉

98

2. 시각적 복잡성 문헌 고찰

2.1 구성원리·분류·모델/척도

시각적 복잡성의 구성 원리에 대해 가이(Guy, 2010)는 다음과 같이 논하였다. 시각적 복잡성의 세 가지 구성원리 (quantity, variety, order)는 복잡성의 일반적인 개념을 이용하여 증가하는 복잡성의 크기를 나타낸다(그림10).

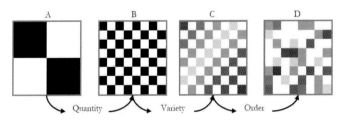

〈그림10〉 시각적 복잡성의 세 가지 구성 원리
(양, 다양성, 질서)

인접하는 이미지의 페어들 사이의 차이는 시각적 복잡성의 주요 구성요소를 나타낸다. 이미지 A와 B사이의 차이는 그림 요소의 양 중 하나이며 이미지 B의 더 많은 양은 A보다 더 복잡하게 B를 만든다. 이미지 C는 2-9 색의 수를 증가시켜 요소의 다양성을 증가하여 B보다 더 복잡하게 C를 만든다.

C보다 더 규칙적인 이미지 D는 C와 같은 요소를 포함하지만, 배치 질서가 다르다. 그래서 더 복잡하다. 요약하면, 그림요소의 양, 다양성, 질서가 시각적 복잡성의 원인이 되는 주요 속성이다. 여기서 정의된 시각적 복잡성의 구성요소 세 가지는 이론적인 것 이상이다. 이들은 가장 중요한 지각적 요소에 대한 대응을 공유하며 디지털 이미지 파일의 구성 원리이기도 하다.

카다치(Cardaci et al., 2005)는 시각적 복잡성의 다른 수준(levels)을 나눈(divided) 세 가지 범주를 인용하고 있는데 이것을 직관적인 복잡성(intuitive complexity)에 의한 분류(복잡성 상, 중, 하)라고 설명하고 있다. 이러한 분류는 벌라인(Berlyne, 1971)에서도 찾아볼 수 있으며, 복잡성의 정도를 구분할 필요가 있는 연구에서는 이러한 직관적인 분류를 사용한다.

〈표2〉는 대표적인 기존 이미지복잡도 평가모델 또는 척도들을 보여주며, 〈표3〉은 시각적 복잡성의 다양한 정의 및 모델/척도 연구를 정리한 것이다. 샤오잉(Xiaoying, 2013)은 복잡성의 정의에 대한 어떠한 합의도 없었다고 주장한다.

이미지 복잡도 평가 모델/척도		대략적 의미
ZIP압축률(%)		ZIP파일로 압축했을 때의 압축률을 의미
JPG compression		JPG파일로 저장했을 때의 파일 사이즈를 의미
visual clutter	feature congestion	color, orientation, luminance contrast를 고려하여 "주의력을 끌 수 있는 새 요소를 집어넣기가 얼마나 쉬운가"를 나타내는 visual clutter의 척도
	subband entropy	화면속의 정보의 양을 의미. 정보의 양이 많을수록 엔트로피가 높아짐
	edge density	canny edge detector 알고리즘을 사용한 edge pixel의 density를 계산함
XAOS: web site visual complexity	no. of actions(A)	화면속 가능한 액션의 수(A)를 나타냄
	no. of groups(O)	화면속 요소들의 그루핑 수(O)를 나타냄
	RGB entropy(S) Shannon entropy	이미지 픽셀의 RGB값의 엔트로피의 총합(S)을 나타냄
	XAOS (X=A*O*S)	X=A*O*S로 visual complexity를 나타냄. "이미지속에서 정보를 얻기가 얼마나 쉬운가?"를 나타내는 척도로서 공간적 이질성이 정도를 의미함
MIG(men information gain) Index		MIG Index는 structural complexity를 나타냄. "이미지 속에서 정보를 얻기가 얼마나 쉬운가?"를 나타내는 척도로서 공간적 이질성의 정도를 의미함
fuzzy complexity		edge intensity(요소의 수), symmetry intensity(방사대칭 정도; 주의시점)에 기반을 두어 가능한 가장 단순한 이미지로부터 거리를 계산하는 퍼지이론에 기반을 둔 엔트로피 모델

〈표2〉

연구자	연구내용
니키와 모스 (Nicki and Moss, 1975)	시각적 복잡성의 영향을 주는 두 가지 요소를 제안하였다. 하나는 요소의 다양함과 수와 관계되는 '지각적' 복잡성이다 다른 하나는 연상 또는 자극에 의한 인지 태그의 양과 관련되는 '인지적' 복잡성이다. 그들은 복잡성을 선, 각도, 선회 등과 같은 자극요소의 양으로 고려한다. 또한 복잡성은 비대칭, 부조화 그리고 무질서의 정도에 의해 영향을 받는다.
나달(Nada l et al., 2010)	JPG파일로 저장했을 때의 파일 사이즈를 의미크기, 각각의 비대칭, 요소의 양, 요소 이질성, 다양한 색상 그리고 입체적인 외관 등의 일곱 가지 복잡성을 정의했다. 비록 많은 연구가 복잡성에 집중했지만, 복잡성의 개념은 거의 다른 측면과 관계한다. 최근 수십 년 동안 심리학과 컴퓨터과학에 종사하는 많은 연구자가 이 영역에서 시각적 복잡성의 개념을 정의하고 있다.
이아리겐 (Heylighe n, 1997)	복잡성의 인식이 시각자극의 다양성의 양과 관계가 있음을 제시했다.
마리오 (Mario et al., 2005)	복잡성은 이미지의 세기와 관련이 있다고 생각했으며 이미지 가장자리의 퍼지(fuzzy) 해석으로 표현되는 복잡성을 고려했다. 그들은 이미지 복잡성은 사람에 의한 물체 감지와 인식에 대해 주어졌던 많은 관심과 관련되어 있음을 강조했다.
샤아와 바드(Scha and Bod, 1993)	이미지를 구성하고 것과 전체이미지에서 이것의 배치 순서의 요소 수의 함수로 복잡성을 설명했다.
김헌 외 7인 (2013)	인터페이스의 시각적 복잡도는 주로 정보의 지각에 영향을 미치는데 이미지를 구성하는 요소의 수 및 다양성과 그들 간의 배치질서의 함수관계이다.
도정 (2014)	'복잡도'는 비교적 정의하기 어려운 용어이다. 복잡도는 다양한 방면의 시각화, 지도 및 시스템에서 나타날 수 있다(Olson, 1975).
이슬찬 외 3인 (2014)	The perception of visual complexity 관점에서 복잡도를 "특정한 이미지를 언어적 표현을 통해 묘사하기 어려운 정도"로 정의한다.

〈표3〉

2.2 복잡도 측정 관련 연구

복잡성의 초기 연구는 19세기에서 유래한다. 복잡성의 정의는 오브젝트의 형상(라인 및 세부사항)에 의존하는 것으로 밝혀졌다. 이후(1957) 복잡성은 교차선, 모서리, 선회와 같은 이미지 특징의 수에 의해 평가받았다.

가 평면

비코프의 이론(Birkhoff, 1933)은 가장 일반적이며 최초로 복잡도 측정[48])에 대한 것이다. 비코프는 다각형에 대한 계산, 꽃병의 윤곽선, 음악의 멜로디, 시의 라인(lines of poetry) 등에 대한 질서와 복잡성을 논하였다. 정보이론[49])에서는 엔트로피[50])는 랜덤 변수에서의 불확실성의 측정치이다.

48) 미의 측정(M)은 O(order)/C(complexity) 이다.
49) Shannon은 정보를 마이너스 엔트로피로 설명하였다. 즉, 물리학의 '질서'라는 개념을 지식의 '정보'라는 개념과 대응시켜, '정보'는 곧 '질서'를 부여하는 것임을 설명한 것이다. 사실 Shannon의 정보이론에서 사용한 정보의 개념은 일반적인 커뮤니케이션 상에서 말하는 정보의 의미와는 다르다. 정보이론에서 가리키는 정보량은 실질적으로는 메시지를 이진수로 코딩할 때 필요한 평균 자리수이다. 그러나 이 같은 정보량의 개념은 텔레커뮤니케이션 공학 차원을 넘어서서 여러 커뮤니케이션 시스템을 비교하는 평가기준을 제공하는데 응용되었을 뿐 아니라 (정영미, 1979), 정보 전송시스템의 설계기준도 제시해주고 있다(김진영, 김윤현, 허준2008).

엔트로피의 관점에서 우리는 일반적으로 메시지에 포함된 정보의 기댓값을 정량화하는 섀넌(Shannon) 엔트로피를 참고한다. 그 결과 정보 엔트로피는 복잡성 측정에서 전통적이고 기본적인 방법이 되었다. 정보이론과 관련된 복잡성 측정방법은 엔트로피와 퍼지측정(entropy and fuzzy approach), 이미지구성 복잡도(image composition complexity), 압축된 파일 크기와 이미지(compressed file size of image) 등이 있다.

〈그림11-a〉은 4개 또는 6개의 점으로 구성된 간단한 모양이며, 〈그림11-b〉는 16개 또는 24개 점들로 이루어진 복잡한 모양이다. SD는 표준편차 값을 의미하며 상-중-하의 직관적 복잡성 분류를 따르고 있다. 다섯 도형의 왼쪽 숫자는 그 모양을 구성하는 플롯 점의 수를 나타내는데, 이것은 아트니브의 형태 복잡성(shape complexity) 레벨에서 나타난다.

아트니브도 형태의 복잡성 측정을 제시하였는데, 이 방법은 곡선의 정도(curvedness), 균제성(symmetry), 선의 방향이 바뀌는 결점의 수, 간결한 정도[51] 그리고 각도 변화에 의

50) 엔트로피란 물리학의 유명한 열역학 제 2법칙에 등장하는 개념으로, 대체로 어떤 대상계가 가지는 '무질서의 정도'라 말할 수 있다. 고립된 계(system) 내에서 발생하는 모든 변화는 오직 그 계의 엔트로피가 증가하는 방향으로만 발생한다는 것이 열역학 제2법칙이다.

51) non-compactedness

하여 복잡성을 측정하는 것이다.

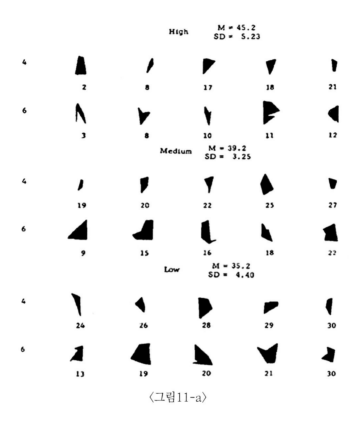

〈그림11-a〉

비코프와 아트니브의 방법은 주로 하나의 다각형으로 이루어
진 형태의 복잡성을 측정하는 데 초점을 맞추고 있어, 여러
개의 부속형태로 이루어진 형태의 복잡성은 측정할 수 없는
단점이 있다.

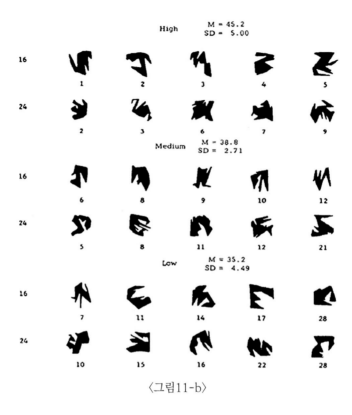

〈그림11-b〉

아트니브(Attneave, 1957)의 연구[52]를 좀 더 살펴보면, 그
는 72개의 다양한 다각형을 Lackland 공군기지에서 168명

52) 시각적 복잡성과 관련된 아티니브의 다른 연구들은
Attneave, F., & Olson, R. K., (1967), Discriminability of
stimuli Varying in Physical and Retinal Orientation,
Journal of Experimental Psychology v.74, n.2 ;
Attneave, F. (1954), Some Informational Aspects of
visual Perception, Psychological Review v.61, n.3 ;
Attneave, F. (1974), How do You Know?, American
Psychologist, 등이 있다.

의 연수생을 대상으로 관계를 표시하게 했다. 6개의 범주로 시각적 복잡성 측정에 접근하였는데, ①Matrix grain ② Curvedness ③Symmetry ④Number of turns ⑤P2/A ⑥Angular variability이다. 아트니브 역시 심리학에 정보이론을 적용하였다. ⑤P2/A는 면적으로 나눈 둘레의 제곱은 각각의 형태 얻으며, 이것은 산포의 크기 불변량 측정 또는 비조밀성이다[53]

　박수현(2013)은 웹 페이지 내 요소의 밀도와 다양성에 의해 결정된다고 하였다. 그는 다양성은 화면에 나타난 뉴스, 날씨, 이벤트와 같은 정보, 링크, 사진의 다양성을 말하고, 밀도란 웹 페이지에 사용되고 있는 텍스트, 링크, 메뉴, 테이블, 리스트, 이미지, 폰트 사이즈 및 컬러 등 각 요소의 양을 의미한다고 논하였다. 또한, 안영식·김영환·문창민(2003)의 연구[54]를 바탕으로 박수현은 다음과 같은 글자 밀도식을 제시하고 있다.

$$\frac{a(줄\ 간격을\ 없앤\ 화면면적)}{b(전체\ 텍스트\ 화면면적)} \times 100 = 글자밀도(\%)$$

53) non-compactness, 참고 Attneave and Arnoult(1956).
54) 툴리스(Tullis, 1983)가 제안한 밀도를 면적의 개념으로 보아, 전체 화면에 대해 텍스트가 차지하는 비율을 백분율로 계산했던 방법을 바탕으로 다양한 텍스트 화면에 적용하기 위한 새로운 계산법을 제안하였다.

나. 입체(건축·가로)

우리나라에서 처음으로 시각적 복잡성을 언급한 연구는 임승빈(1983)이다. 그는 시각적 환경의 질의 향상을 목표로 하는 접근방법 다섯 가지[55]를 논하며 '시각적 복잡성'을 언급하였다. 처음으로 벌라인의 이론인 시각적 복잡성과 선호도와의 관계인 '거꾸로 'U' 곡선[56]'을 소개하였다. 또한, 그는 스탬프가 오래된 건물과 평의한 형태의 새로 지은 건물, 복잡한 현대식 선물의 선호도를 평가하여 입면의 구성이 복잡할수록 선호도가 증가함을 밝혀내었으며(Stamps, 1991, 1993), 건물입면은 높이보다 구성요소의 복잡함이 선호도 변화에 더 크게 작용함을 밝혀낸바 있다(Stamps, 1990)는 것을 언급하였다.

또한, 정승현·김혜령(2011)은 스템프(Stamps, 2002, 2004)의 연구[57]를 소개하며 총 10개의 객체로 형성된 AABBBCCCCC의 문자 나열은 A는 2개, B는 3개, C는 5

55) 접근방법 다섯가지: 연속적 경험(sequence experience), 이미지(imageability), 시각적 복잡성(visual complexity), 시각적 영향(visual impact), 시각적 선호(visual preference)
56) inverted-U-shape
57) 시각적인 다양성과 선호도와의 관계를 분석하고자 섀넌이 고안한 정보이론의 엔트로피 공식을 활용하여 건축물들의 복잡성을 측정하였다(정승현·김혜령, 2011).

개로 구성되어 있는 복잡성을 측정하는 과정을 논하고 있다.

먼저 정보이론의 엔트로피 산출공식 식(1)[58]

$H_{factor} = -\sum_{i=1}^{n} p_i \log_2 p_i$ 을 활용하여

식(2) $H_{factor} = -\sum_{i=1}^{3} p_i \log_2 p_i = -(\frac{2}{10} log_2 \frac{2}{10} + \frac{3}{10} log_2 \frac{3}{10} + \frac{5}{10} log_2 \frac{5}{10})$, 이

때 각 문자가 발생할 확률은 A는 2/10, B는 3/10, C는

5/10이다. 식(2)의 공식에 의한 엔트로피 값 H는 1.48(bits)

이다. 복잡성 측정에 엔트로피 공식을 도입한 원리는 바로

이러한 정보의 발생확률이 시각적으로 인지되는 형태의 발생

과 유사하다는 점에 있다고 주장한다. 엔트로피는 '무질서의

정도'로 수식은 다음과 같다.

$H = \sum_{i=1}^{n} P_i \log_2 P_i$ 또한, 정보이론 수식은 '질서의 정도'로

마이너스 엔트로피 개념으로 수식은 다음과 같다.

$H_{factor} = -\sum_{i=1}^{n} p_i \log_2 p_i$

차명열·이재인·김재국(2005)은 건축물의 복잡성 측정방법으

로 C= L/N을 제시하고 있다. C는 형태에 있어서 미학 특성

58) H는 엔트로피 값으로 bits로 표현되며, pi는 전체 총 객체
수에 대한 임의의 객체가 발생할 확률을 의미하며, 엔트로피를
이용한 복잡성 측정에서는 발생확률이 높을수록 선택이나 불확
실성이 많아진다는 물리학의 엔트로피 개념이 적용되어, 시각적
다양성에 대한 사람들의 감정을 수리적으로 연산 가능한 공식
으로 논하였다(정승현·김혜령, 2011).

(복잡성), L은 형태의 함수적 기술문의 길이, N은 초기 형태의 수를 제시하고 있다. L은 n개의 계층으로 이루어진 형태 패턴에 대해 l(ei)= l(1) X l(2) ... l(n)을 적용한다. N인 초기 형태의 수는 스타이니(Stiny,1980)의 연구[59]를 인용하고 있다. 하지만 그는 형태에 관한 인지실험결과와의 차이를 인정하며 그 원인을 형태 속성의 차이와 개인마다 다른 인지과정의 차이를 언급하였다.

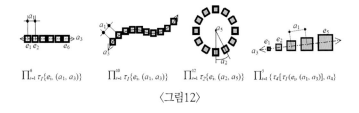

$$\prod_{i=1}^{6} \tau_1\{e_i,\,(a_1,\,a_3)\} \qquad \prod_{i=1}^{10} \tau_1\{e_i,\,(a_1,\,a_3)\} \qquad \prod_{i=1}^{12} \tau_2\{e_i,\,(a_2,\,a_5)\} \qquad \prod_{i=1}^{5} \{\,\tau_4[\,\tau_1(e_i,\,(a_1,\,a_3)],\,a_4\}$$

〈그림12〉

그는 게로(Gero)와 차(Cha)에 의해 발전된 형태 패턴의 함수적 표현을 기초로 형태 패턴을 네스팅 오퍼레이터를 이용하여 $S = \prod_{i=1}^{n} \tau_k\{e_i,\,a_k\}$ 같이 표현하여 〈그림12〉와 같은 패턴기술을 이용하였다.

59) 하나의 형태는 부속형태와 그들의 공간관계로 이루어진다. 공간관계는 부속형태들이 모여서 하나의 그룹형태를 만드는 구성 법칙이다. 형태 중에 더 이상 부속형태로 나누어지지 않는 형태를 초기 형태라 하며, 초기 형태 중에 정사각형, 원, 정삼각형 등과 같은 형태는 순수한 초기 형태이다(차명열·이재인·김재국, 2005)

한(Han, 2013)은 상업 보행자 거리의 시각적 복잡도를 측정하였다. 그가 분석한 사진 10개의 데이터는 MATLAB 디지털 이미지 처리 모듈에 의해 계산된 것으로, 시각 엔트로피와 평가의 결론이 유의미한 상관관계를 나타냈다(그림13). 8번 이미지의 엔트로피(무질서의 정도)가 가장 높고, 7번 이미지의 엔트로피가 가장 작다. 번호별 이미지의 엔트로피량과 선호도 결과가 의미가 있는 것을 알 수 있다.

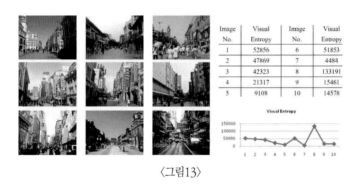

Image No.	Visual Entropy	Image No.	Visual Entropy
1	52856	6	51853
2	47869	7	4484
3	42323	8	133191
4	21317	9	15461
5	9108	10	14578

〈그림13〉

나중에 논하겠지만, 저자는 이런 정량적인 복잡성 측정방법의 한계가 이미지 전체의 엔트로피량이 유의미하더라도, 구체적으로 이미지속에 어떤 요소가 엔트로피에 영향을 주는지를 이런 연구방법으로는 알 수 없다. 그래서 이런 방법의 결과물은 디자이너의 작업에 도움이 될 수 없다고 생각한다.

버그돌과 월리엄스(Bergdoll, J. R. & R. W. Williams,

1990)은 샌프란시스코와 캘리포니아의 세 개 가로를 형태, 색채, 재료, 그리고 패턴의 구별과 다양성과 같은 시각적 복잡성의 특성을 비교하고 평가하였다. 그들은 저밀도의 지각과 관련이 강한 세 가지 물리적 특성을 발견하였다. 건물의 아티큘레이션(articulation)보다 큰, 파사드 면적보다 작거나 혹은 건물보다 작은, 거주하는 집보다 더 많은 경우이다(그림 14). 그림에서 M: Material variation, A: building Articulation, W: Windows·entrances·Garage doors를 의미한다.

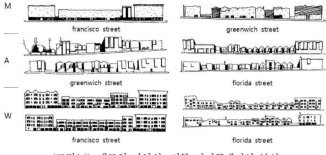

〈그림14〉 재료의 다양성, 건물 아티큘레이션 분석

쿨리치(Kulic, 2000)는 건축형태의 복잡성(complexity)이 더 복합(complex)적인 구성을 이루는 경향이 있고, 이것은 합성(superimposition), 요소들의 변형(deformation), 곡선 형태의 사용을 더 풍부하게 함으로써 얻어진다고 논하고 있다.

112

즉, 복잡성을 높이는 방법으로 제시하고 있다. 합성의 사례로는 산 조르조 마조레(두 개의 고전적인 포르티코의 합성), 요소들의 변형은 절단 및 곡선으로 처리된 바로크 페디먼트(pediment)와 진저와 프레드 빌딩을 제시하였다.

유일하게 엔트로피와는 다른 개념인 형태심리학의 그루핑의 원리를 이용하여 복잡도를 측정한 야세르(Yasser, 1997)의 연구[60]가 있는데, 그는 "복잡성(complexity)은 창문의 경우조차, 창 손잡이, 창틀 등과 같은 전체 내에 포함된 다른 요소들로 분할될 수 있다. 창 손잡이는 다시 여러 구성요소로 나누어질 수 있다. 이 경우 창 손잡이는 다른 수준에 대한 전체가 될 수 있는 한 레벨이 되는 요소가 된다. 〈그림15〉는 그룹은 근접성의 법칙, 유사성의 법칙 등과 같은 시각적 조직의 게슈탈트 법칙을 통해 정의된다. 예를 들어 근접성의 법칙에 따라, 서로 근접하는 요소를 하나의 그룹으로 인식하는 경향이 있다. 또한 로빈슨(Robinson, 1908)의 저서 『건축적 구성』에서 제안한 4단계의 구성적 위계구조[61]를 이용하

60) 유창균·이석주·조용준(2003)은 야세르의 복잡성 공식과 과정을 우리나라에 적용하는 경관 가이드라인에 관한 연구를 진행하였다.
61) Level 1-Overall massing:이것은 파사드 구성의 주요 볼륨을 통해 명확하게 된다. Level 2-Secondary massing: 베이, 계단, 탑, 지붕창과 같은 요소로 나타난다. Level 3-Horizontal-vertical 분화:창호 요소에 의해 명확해진다. Level 4-Ornament:작은 스케일의 세밀함으로 나타난다.

였다. 〈그림16〉은 전체와 요소의 관계를 의미한다.

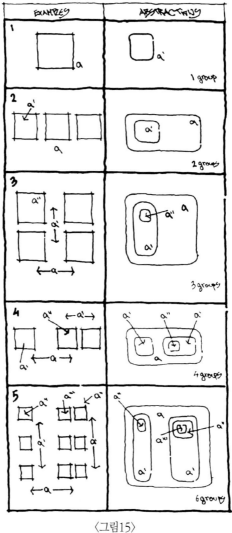

〈그림15〉

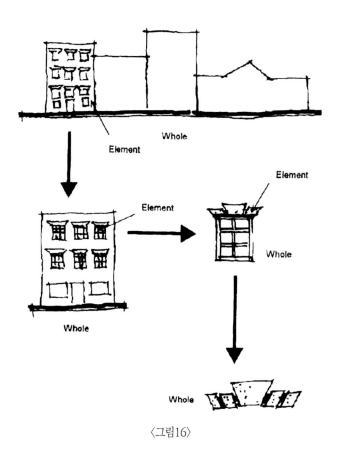

〈그림16〉

2.3 질서와 시각적 복잡성

1920년대 막스 베르트하이머의 제자였던 루돌프 아른하임은 사물을 디자인하는 데 있어 변화의 중요성을 역설했다. 그는 질서에 대해 '전체를 이루는 부분 간의 관계를 조율하는 일종의 척도 또는 정도'라고 하며, 복잡성에 대해서는 '전체를 구성하는 부분 간 관계의 다양성'이라고 정의했다. 질서와 복잡성은 서로 대립적 관계에 있다. 질서를 창출한다는 것은 재배열뿐 아니라 일반적으로 질서를 규정하는 원리에 부합되지 않는 것을 제거하는 것도 필요로 한다. 즉, 한 대상에 대한 복잡성을 높이려면 질서가 형성되기 어렵게 해야 한다. 그러나 질서와 복잡성은 서로 의존적인 관계이기도 하다. 질서 없는 복잡성은 혼란일 뿐이며, 복잡성 없는 질서는 지루함일 뿐이다.

건축에는 언제나 질서가 필요하며, 모순이 있어서는 안 된다. 각부의 균등성과 전체의 대칭성은 질서를 부여한다. 그러나 종류가 다른 질서를 부여하는 것, 즉 '무질서'를 부여하는 것에 의해 더욱 고차원의 질서를 형성하는 것도 가능하다. 그리고 그리스 신전(그림17)과 같이 전체를 우선시하고 질서를 부여하는 것이 있는가 하면 일본 정원과 같이 세부를 집

적(集積)함으로써 얻어지는 질서도 있다(그림18).

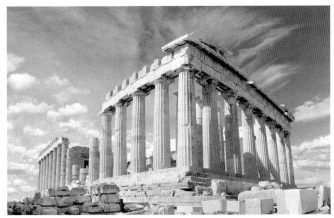
〈그림17〉

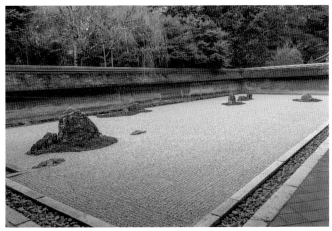
〈그림18〉

아른하임(1966)은 료안지와 같은 일본의 선(禪)정원을 우연성 질서의 대표적인 예로 설명 한다.62) 우연성의 질서는 질서가 명백히 나타나 있지 않다. 구성 부분이 각기 제멋대로 모여 있기 때문이다. 저자는 일본의 료안지의 정원을 화면 구성의 여백으로 이해한다.

아른하임은 복잡성을 다양성과 연결했기 때문에 료안지를 우연성의 질서라고 언급했을 것이다. 서양의 그리스신전에서 보여주는 복잡성에 대한 그의 정의는 적절하지만, 여백의 미에 나타난 복잡성은 그의 정의가 적절하지 않을 수 있다. 결국, 어떻게 구성하느냐의 문제도 시각적 복잡성에 관여한다고 볼 수 있다.

환경에서 질서와 복잡성 사이에 균형이 아주 중요하다. 여기서 균형은 시간의 흐름 속에서 원형을 유지하며 조금씩 변하는 변형에 의한 균형이어야 한다는 점이다. 시각적 다양성에서 오는 풍요로움과 무질서가 주는 혼란 사이에는 아주 미세한 차이밖에 없는 경우도 많다. 콜드(Cold, 2000)에 따르면, 사람들은 곧바로 알아볼 수 있는 수준을 넘어 훨씬 더 내용이 풍부한 환경을 선호한다.

이러한 다양성은 무엇을 말하는지 지떼(Camillo Sitte)의 글

62) Rudolf Arnheim(1966)은 질서의 성격을 ① 등질성 ②협응성 ③체계 ④우연으로 네 가지의 특수한 형태로 설명한다.

로 설명하고자 한다. "입구 주위의 램프, 파사드의 배당되는 구부러진 길, 또한 도로 폭의 차이, 건물 높이의 변화, 외부 계단, 로지아, 밖으로 돌출한 창, 박공 등과 같은 다양한 수단과 무대 구성상 효과가 현저한 것을 전부 인용하여도 현대 도시에 있어서 특별히 이상하지는 않을 것이다."

시각적 복잡성과 질서의 관계에서 질서의 개념은 순서가 아니라 정리된 상태를 말하며, 이것은 구성요소들의 조화 즉 균형을 의미한다.

2.4 기존 문헌의 문제점

시각적 복잡성(Visual Complexity)에 관한 연구들은 크게 네 가지로 정리해 볼 수 있다.

첫째, 선화 → 패턴(텍스쳐) → 사진(작품 또는 경관)의 복잡성 측정을 시도하고 있다. 둘째, 복잡성에 집중하기보다는 SD기법에서 형용사 쌍의 한가지로 '복잡함'이 들어가는 연구가 많았다. 셋째, 시각적 복잡성과 선호도의 관계는 '거꾸로 된 U 곡선'과 관계가 깊으며, 직관적인 분류이긴 하지만, 시각적 복잡성의 수준 중 '중간단계(medium)'의 시각적 선호도가 가장 높다. 넷째, 대부분의 복잡성 측정 연구들은 엔트로피관련 측정방법을 사용하여 이미지들의 시각적 물리량을 산출한 후 이것의 선호도 조사를 하여 벌라인의 '거꾸로 된 U 곡선' 이론과 연구결과가 일치하는 것을 확인하는 수준이다.

시각적 복잡성과 관련된 선행연구들은 크게 세 가지의 문제점을 가지고 있다. 첫째, 시각적 복잡도를 상-중-하로 나눈 범위가 모호하다. 따라서 인간이 시각적으로 선호하는 경향을 보이는 시각적 복잡도의 '중간(medium) 복잡성' 역시 모호하다. 둘째, 인간의 지각에 어떤 요소가 영향을 주어 시각적 복잡성의 정도를 좌우하는지에 대한 논의의 한계이다.

사실 이 문제는 '시각적 복잡성'이라는 연구주제가 가지고 있는 태생적인 추상성에서 비롯된 것으로 생각한다. 셋째, 주로 사용되는 엔트로피적인 방법론의 한계이다. 계량적 연구방법론의 중요성을 부인하는 것은 아니지만, 엔트로피 공식과 정보이론의 공식 모두 분포와 배열에 집중하는 것이지, 어떤 요소가 분포하고 배열되는지는 관심 밖에 있다. 이것은 실재의 미와 관련된 디자인 분야에서는 구성요소들을 알 수 없으므로63), 문제의 해결, 즉 무엇을 얼마나 조절해야 하는지에는 아무런 도움이 안 된다.

또한, 정리된 상태(질서)는 엔트로피적인 밀도보다는 구성요소들이 어떻게 구성되어 조화를 이루어 균형 상태를 이루는가로 해석하는 것이 실재의 미를 다루는 디자인 분야의 특성과 일치하는 것이라 할 수 있다.

63) 시각 자원관리 분야에서는 주로 물리적인 구성요소, 즉 식생 혹은 물의 유무 또는 다소가 경관의 시각적 선호도에 미치는 영향을 연구하였다(임승빈, 2008).

3. 시각적 복잡성의 질서체계

지금까지 살펴본 문헌을 토대로 디자인 작업에서 시각적 복잡성은 현존하는 시각적 물리량이 많은지 적은지, 이 물리량의 시각적 질이 좋은지 나쁜지, 그리고 이 두 가지가 어떻게 배치되는지 등이 복합적으로 작용하여 시각적 복잡성의 정도를 나타낸다는 결론을 얻을 수 있다. 이것을 정리하면 시각적 복잡성의 측면은 시각적 물리량(physical quantity), 시각의 질(quality), 시각적 구성(composition) 등으로 분류할 수 있다.

본 저서는 궁극적으로 가로경관에서 시각적 복잡성에 영향을 주는 요소에 관한 탐구로, 이후부터는 가로경관과 관련된 복잡성을 다루고자 한다.

계량화가 가능한 시각적 물리량은 가로경관을 구성하는 물리적 요소들의 각각의 수량을 말하는 것으로 '다양성'과 관련된다. 이것은 구성 요소를 어떻게 정의하느냐에 따라 달라질 것이다.

계량화에 어려움이 있는 시각의 질은 시각적 물리량의 개별적인 요소들의 디자인 수준을 의미한다고 할 수 있는데 물리량의 다양성 이면에 내포된 다양성의 높은 질과 관련된다

할 수 있다. 시각의 질을 개별적인 요소의 질이 아닌 경관의 전체적인 질로 볼 수도 있겠지마는 저자는 전체적인 시각의 질은 시각적 구성적 측면으로 보는 것이 더 합리적이라는 의견과 시각적 구성과의 구분을 위해 개별적 요소로 그 범위를 한정하고자 한다. 따라서 저자는 이 두 가지(시각적 물리량, 시각의 질)를 시각적 복잡성의 개별요소라고 정의하고자 한다.

시각적 구성은, 위의 두 가지 개별요소가 복합적으로 구성되어 질서와의 균형 상태를 지향하는 것을 의미하며 개별요소와 구별하여 시각적 복잡성의 복합요소라고 정의하고자 한다. 따라서 현재 추상적으로 설명되어있는 적절한 시각적 복잡성(시각적 복잡성의 중간 정도)을 위해 시각적 질을 높이고자 하는 것은 시각적 구성을 높이고자 하는 것으로 해석이 가능할 것이다.

3.1 시각적 물리량

가로경관에서 시각적 물리량은 구성 요소들의 많고 적음과 관련되는 것으로 다양성과 관련된다. 임승빈(2008)은 색채, 질감, 형태 등을 물리적 변수로 구분하고는 있지만, 과학적이고 합리적인 토대는 약하다고 논하고 있다.

색채는 수량보다는 전체적인 톤 또는 분위기가 더 중요한 부분이라 생각된다. 또한, 색채는 아침, 정오, 저녁때 전체적인 톤이 차가움에서 따뜻하게 변화하며 또한 빛에 의해 명암의 정도도 시시각각 변화하기 때문에 연구에 많은 한계가 있다고 생각된다.

가로구성요소들을 세분화하여 그 수량을 조사하는 것만으로는 시각적 복잡성과 선호도와의 관계를 설명하기 어렵다. 물리적인 구성요소에 관한 연구는 시각적 복잡성과 관련된 연구 분야보다는 "시각 자원관리 분야에서 많은 연구가 진행되었는데, 식생 혹은 물의 유무 및 다소가 경관의 시각적 선호에 미치는 영향에 관한 것이었다." 때문에, 기존의 가로경관 구성 요소들과 다른 구성 요소를 설정하고 그 수량을 나타내는 숫자 안에 내포되어있는 무엇인가가 시각적 복잡성에 중요한 인자이며 이것이 시각의 질적 측면이라 할 수 있다.

같은 맥락으로 임승빈(2008)은 "물리적 변수들의 적절한 결합을 통하여 시각적으로 높은 질의 환경을 추구한다."라고 논하기도 한다.

3.2 시각의 질

시각의 질을 명쾌하게 '무엇이다'라고 설명하는 문헌은 찾아보기 힘들었다. 문헌들을 종합해보면 단순한 물리적 수량은 아니며 개념이 추상적이고 미적인 질을 의미한다고 정리할 수 있다.

임승빈(1983)은 "시각의 질을 환경설계에 초점을 맞추어 물리적·생태적인 질, 기능적·행태적 질, 시각적·미적인 질의 세 가지로 나누었다. 이 중 시각적·미적인 측면에서의 환경의 질은 '아름다움'이라는 인간의 욕구와 관계된다."라고 논하면서 이것의 향상을 목표로 하는 접근방법으로 연속적 경험(sequence experience), 이미지, 시각적 복잡성(visual complexity), 시각적 영향, 시각적 선호로 설명하며 시각적 복잡성은 상호구별 될 수 있는 시각적 요소(visual elements)의 수에 따라 결정된다고 논하고 있다.

그리고, 임승빈(2008)은 일정 환경의 시각적 질을 시각적 선호로 대치할 수 있다고 보면 시각적 질의 측정문제는 시각적 선호의 측정문제로 귀결된다고 주장하고 있다. 그리고 시각적 선호의 높고 낮음은 시각적 질의 높고 낮음을 대변한다고 논하고 있다고 논하면서 시각적 질과 시각적 선호도의 관

련성을 강조하고 있다.

앞에서 언급하였지만, 본 연구에서 말하는 '시각의 질'은 가로구성요소들의 '높은 디자인 수준[64]'으로 정의하고자 한다. 높은 디자인 수준은 개별요소들의 수준과 전체적인 디자인 수준이 있을 것이다. 전체적인 디자인 수준까지를 범주로 하면 시각의 질의 영역이 너무 광범위해진다. 또한, 시각의 질의 범위가 '시각적 구성'과 중첩되는 부분이 있기 때문에 가로구성요소들의 개별적인 디자인 수준 즉, 높은 공공디자인의 수준으로 이해가 가능할 것이다(그림19).

〈그림19〉

64) 이것은 영국 디자인코드(Design Code)의 목표이기도 하다
 (윤성원·황재훈, 2014).

고든컬렌(Gordon Cullen, 1971)은 기능적 전통(functional traditions)에서 구조물, 난간, 울타리, 계단, 흑백, 질감, 문자도안, 마무리, 도로 등을 다루고 있다.

그리고, 연구자는 건축물의 시각적 복잡성과 관련이 높은 오너먼트(ornament)에 대한 연구 필요성을 제기하고자 한다. 근대건축이 비록 장식의 적대자였다 할지라도 장식 역시 제거될 수 없는 건축의 구성 요소이므로 당연히 사라질 수는 없었다. 프랭크 로이드 라이트의 다색 유리나 르꼬르뷔제의 콘크리트 벽에 새겨진 '얕은 부조'를 기억할 필요가 있다.

〈그림20〉 시각의 질이 높이는 디자인

3.3 시각적 구성

앞에서 논의한 건축의 복잡성(complexity)은 건축 내부 구성과 외부의 구성 모두를 의미하며 이러한 시각적 구성의 복잡성이 건축의 범위를 넘어 가로나 단지를 대상으로 하게 되면 구성(composition)이 된다고 할 수 있다.

본 저서 1장 2.3에서 시각적 복잡성과 질서의 관계에 대하여 논한 바처럼 저자는 시각적 물리량과 시각의 질적 측면을 구성 요소들의 개별적인 측면으로 이해하고 있으며, 이 개별적인 측면을 질서 있게 적절히 조화되도록 엮는 것이 시각적 구성이라고 말할 수 있다. 즉, 시각적 구성과 앞에서 논한 질서와 가장 관련이 깊다고 할 수 있다.

윤영인(2012)은 기초디자인 요소와 원리에 관한 국내·외 문헌 9개를 분석하여 기초디자인 원리를 크게 두 가지로 분류하였는데, 조화와 균형이다. 가장 조화로운 상태와 가장 균형적인 상태는 구성 요소들을, 디자인 원리를 적절하게 적용하여 가장 보기 좋고(조화) 가장 심리적으로 안정되게(균형) 구성하는 것으로 논하고 있다. 이러한 상태가 시각적 복잡성 이론에서 말하는 시각적 복잡성의 최적 상태(optimum level)와 맥을 같이 한다고 할 수 있다.

디자인 분야는 형태심리학의 영향으로 점, 선, 면을 형태의 가장 작은 단위의 기본 요소(primary elements)로 인식하고 있다. 그러나 이러한 점, 선, 면만으로는 좋은 형태라고 인식하는 이유를 모두 설명하기는 어렵다. 예를 들은 우리나라의 대표적인 '여백의 미'나 일본의 료안지(그림18)의 경우는 형태의 기본 단위만으로는 조형성을 설명하기 어렵다. 결국 어떻게 구성하느냐의 문제로 귀결된다. 크레스(Kress et al., 2006)는 그림의 복잡한 구성 정도에 따라 복합적인 규칙이 존재하지만, 이미지의 구조는 내부 요소 간의 관계와 놓인 위치에 의해 설명 가능하다고 하였다.

시뇨리아 광장(Piazza della signoria)은 어떤 지점에서 들어가게 되던 완벽하게 구성된 디자인 구도를 볼 수 있다(그림21-a, b). 여기서 받게 되는 강렬한 인상은 주로 중세와 르네상스 시대 건물들의 정형화된 파사드를 배경으로 서 있는 조각상들에 의해 정의되는 공간속의 점들의 상호작용에 의한 것이다. 이것은 중세 시대의 광장에 있는 르네상스 시대의 공간 질서를 의미한다.

비네이(Binney, 1976)는 전경(全景)을 우리가 결정하는 공간 교환의 직접적 또는 간접적인지 아닌지를 통한 매개변수로 정의하고 있다.

<그림21-a>

<그림21-b>

그는 전경의 닫힘(closed), 편향(deflected), 개방된 (open), 통과하여(through) 등 네 가지 분류를 통해 직접성의 정도를 나타낼 수 있다고 언급하고 있다(그림22). 또한, 제임스 맥클러스키(Jim McCluskey) 도시 가로공간의 경관 형태별 분류 이론도 참고할 수 있을 것이다.

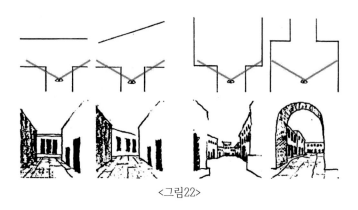

<그림22>

시각의 질에서도 언급한 고든컬렌65)에 대해 라포포트와 캔터(Rapoport·Kantor, 1967)는 "컬렌은 흩어진 개별건물을 보는 것보다 더 큰 시각적 즐거움을 주기위한 제안으로 건물군의 조합(Combination)을 이야기한다. 이 점은 분리하는 것의 반대로서 조합이 제공하는 더 큰 시각적 복잡성 (Visual Complexity)으로 해석될 수 있다."

65) 박억철·윤성원(2013), 도시경관의 조형해석과 디자이너의 직관 개입에 관한 기초 연구, 한국기초조형학회 참고

책을 마치며

시각적 복잡성의 문헌들은 심리학에서 많이 찾을 수 있었다. 실험, 형태, 생태심리학의 전개를 살펴보았고, 환경심리학도 다루었다. 시각적 복잡성 연구의 문제점을 제기하고, 기존 연구방법의 한계를 논하였다. 그리고 마지막으로 시각적 복잡성의 질서체계인 시각적 물리량, 시각의 질, 시각적 구성의 개념을 정리하였다.

다음 저서는 가로경관에서 시각적 복잡성에 영향을 주는 요소를 본 저서에서 논한 질서체계의 틀에 맞게 선정하는 과정과 그 개념을 소개하고자 한다.

참고문헌

Ellen Winner(이모영·이재준 공역), 예술심리학, 학지사, 2004
 pp.136-141. 연구자 정리

이한석·이상호 (1996), 생태학적 지각이론의 건축디자인에 적용 가능
 성에 관한 연구, 대한건축학회, p.21.

Edmund N. Bacon(신예경·유다은 공역), 도시를 디자인한다는 것,
 대가, 2012, p.111

이정은, 시각 이미지의 구조적 질서와 분석모형에 대한 연구, 한국과
 학예술포럼, 2014, p.336.

Franco Purini(김은정 역), 건축 구성하기, 공간사, 2005,
 pp.164-166. 연구자 정리

임승빈, 『환경심리와 인간행태』, 보문당, 2008, p.54, p.136

시노하라 오사무(배현미·조동범·김종하 공역), 『경관계획의 기초와 실
 제』, 대우출판사, 1999, p.25

Camillo Sitte(손세욱·구시온 공역), 『도시·건축·미학』, 태림문화사,
 2006, p.144

Mattew Carmona·Tim Heath·Taner Oc·Steve Tiesdell(강홍빈·김
 광중·김기호·김도년·양승우·이석정·정재용 공역), 『도시설계:장소
 만들기의 여섯차원』, 대가, 2010, p.247, p251, p.253

Pierre von Meiss(정인하·여동진 공역), 『형태로부터 장소로』, 스페이
 스타임, 2000, p.33, 연구자 정리

Rudolf Arnheim(김춘일 역), 『미술과 시지각』, 미진사, 2000, p.80

Rudolf Arnheim(김정오 역), 『시각적 사고』, 이화여자대학교출판부,
 1996, p.37

Richard D. Zakia(박성완·박승조 공역), 『시각과 이미지』, 안그라픽
 스, 2007, p.35, p.78

Robert L. Solso(신현진·유상욱 공역), 『시각심리학』, 시그마프레스,
 2003, pp.144-145, 연구자정리

구진경, 「게슈탈트 미술치료의 이론 연구, 대한임상미술치료학회,
 2008, p.38, 39

김헌·임종혁·권재용·심현순·이지수·조화영·민나례·손지택, 「이미지복잡
 도 측정 기술을 활용한 사용자 인터페이스의 시각복잡도 평가」,
 한국HCI학회 학술대회, 2013

도정, 「일기예보 APP의 심미성과 사용성에 미치는 시각적 복잡도의
 영향」, 동서대학교 석사학위논문, 2014

황재훈·정성연·이정활, "도시 가로 공간의 경관형태별 특성: Jim

McCluskey 분류이론의 청주시 적용 사례", 『건설기술논문집』 v.20 n.1, 충북 대학교 건설기술연구소, 2001

박수현, 「웹 페이지의 시각적 복잡도와 배너 광고의 크기 및 위치에 따른 광고의 효과」, 서울과학기술대학교 석사학위논문, 2013

배선영, 「현대건축외피의 착시현상을 이용한 오니먼트에 관한 연구」, 건국대학교 석사학위논문, 2008, p.33

변재상·정수정·임승빈, 「도시가로경관요소가 시각적 선호에 미치는 복합적 영향에 관한 연구」, 한국조경학회, 1999, p.17

서민석, 「R. Arnheim의 시각적 구성론에 있어서 중심의 문제」, 홍익대학교 석사학위논문, 1999, p.6

안영식·김영환·문창민, 「웹 문서의 텍스트 제시 유형에 따른 독해력 비교」, Korea Association for Educational Information and Broadcasting, v.9 n.3, 2003

유창균·이석주·조용준, 「경관 가이드라인 설정을 위한 가로변 건축물 외관디자인의 물리적 복합성 측정에 관한 연구」, 한국주거학회, v.14 n.1, 2003

임승빈, 「환경설계를 위한 시각적 질의 계량적 접근방법에 관한 연구」, 한국조경학회, v.20, 1983

이주영, 깁슨(Gibson)이론에 기반한 프레젠테이션 디자인 기획 연구, 단국대학교 석론, 2013, p.13. 연구자 수정

이모영, J.J. Gibson의 생태학적 지각이론과 그림이해, 한국미학예술학회, 2004, pp.318-322. 연구자 정리

심광현, 오토포이에시스, 어포던스, 미메시스, 인지과학학회, 2014, pp.352-353. 연구자 정리

이모영, J.J. Gibson의 생태학적 지각이론과 그림이해, 한국미학예술학회, 2004, pp.318-322. 연구자 정리

이슬찬·김지만·황보환·지용구, 「차량 내 환경에서의 복잡도 모델 프레임워크 개발」, 한국HCI학회 학술대회, 2014

정승현·김혜령, 「엔트로피 개념을 적용한 시각적 복잡성의 측정과 선호도 분석」, 한국도시설계학회, v12 n.1, 2011

차윤주, 「루돌프 아른하임의 예술심리학에 관한 연구」, 대구카톨릭대학교 석사학위논문, 2000, pp.2-3, 정리

채상훈·박혜경, 「환경지각요소의 주목성에 관한 연구」, 한국기초조형학회, 2008, p.847

차명열, 형태속성이 미학 특성 인지과정에 미치는 영향에 관한 연구, 한국실내디자인학회, 2005, p.199

차명열·이재인·김재국, 건축형태미학 특성 평가에 있어 형태속성 및 인지과정에 관한 연구, 대한건축학회, 2005

채상훈·박혜경, 「환경지각요소의 주목성에 관한 연구」, 한국기초조형학회, 2008

Appleyard, D., Lynch, K, and Myer, J. The View from the Road, MIT Press, Cambridge, Mass, 1964

Attneave, F. and M. D. Arnoult, 「The Quantitative study of shape and pattern perception」, Psychol. Bull., v.53 n.6, 1956

Arnheim, R. 『Toward a Psychology of Art; Collected Essays』, Berkeley and Los Angeles, University of California Press, 1966

Attneave, F. 「Physical Determinants of the judged Complexity of Shapes」, Journal of Experimental Psychology, v.53 n.4, 1957, pp.221-223.

Bergdoll, J. R. and R. W. Williams, 「Density Perception on Residential Streets」, Berkeley Planning Joural, 5(1), 1990

Berlyne, D. E. 『Conflict, Arousal, and Curiosity』, New York: McGraw-Hill, 1960

Binney, R. M. *Sequence as a Determining Factor of Design*, B.D.A University of Florida, 1976

Kress, G. and V. T. Leeween, Reading Images-The Grammar of Visual Design, London: Routledge, 2006

Berlyne, D. E. 『Aesthetics and Psychobiology』, New York: Appleton-Century-Crofts, 1971 p.128, pp.198-199.

Birkhoff, G. D. 『Aesthetic Measure, Cambridge』, Harvard University Press, 1933

Cold, B. 『Aesthetics and the built environment』, in Design Professionals and the Built Environment: An Introduction, Knox, P. and Ozolins, P. (eds), London, Wiley, 2000

Donderi, Don C. Visual Complexity, Psychological bulletin, v.132 n.1, 2006, p.82.

Cullen, G. "The Concise Townscape", Architectural press, 1971, pp.87-95.

Guy, B. 「Aesthetic Complexity: Practice and Perception in Art & Design」, Unpublished Doctorial Thesis, Doctor of Philosophy Nottingham Trent University, 2010, pp.151-153.

Han J. 「The Visual Quantitative analysis and Empirical Research of Commercial Pedestrian Streetscape」, Journal

of Theoretical and Applied Information Technology, Vol.50 No.1, 2013

Herbert, J. C. & R. L. Knoll, Variables Underlying the Recognition of Random Shapes, Perception & Psychophysics Vol. 5(4), 1969, p.221

Konečni, V. J. 「Daniel E. Berlyne: 1924-1976」, American Journal of Psychology, Vol.91, No.1, 1978, p.134

Heylighen, F. 「The Growth of Structural and Functional Complexity during Evolution」, in F. Heylighen, J. Bollen & A. Riegler(eds.), The Evolution of Complexity, Kluwer Academic, Dordrecht, 1997

Johan, W., H. E. James, K. Michael, E. P. Stephen, A. P. Mary and S. Manish, 「A Century of Gestalt Psychology in Visual Perception: I. Perceptual Grouping and Figure-Ground Organization」, Psychological Bulletin, Vol. 138, No. 6, 2012, p.1180

Kulic, V. 「The Complexity of Architectural Form: Some Basic Questions」, Complexity International, 8, 2000

Mario, M., D. Chacon, and S. Corral, 「Image complexity measure: a human criterion free approach」, in Proceedings of the Annual Meeting of the North American Fuzzy Information Processing Society(NAFIPS' 05), June, 2005

Nadal m., E. Munar, G. Marty, and J. C. Camilo, 「Visual Complexity and Beauty Appreciation: Explaining the Divergence of Results」, Empirical Studies of the Arts, 28(2), 2010

Nicki, R. M. and V. Moss, 「Preference for non-representational art as a function of various measures of complexity」, Canadian Journal of Psychology, 29, 1975

Olson, J. M. 「Autocorrelation and Visual Map Complexity」, Annals of the Association of American Geographers, 65(2), 1975

Robinson, J. 『Architectural Composition』, New York: Van Nostrand Reinhold, 1908

Scha, R. and R. Bod, 「Computationele Esthetica」, Informatie en Informatiebeleid, 11(1), 1993

Stiny, G. Introduction to shape and shape grammars, Environmental and planning B: Planning Design, 7, 1980

Stamps, A. E. 「Preliminary Findings Regarding Effects of Photographic and Stimulus Variables on Preference for Environmental Scenes」, Perceptual and Motor Skills, 71, 1990

_____ 「Public Preferences for High Rise Buildings Stylistic and Demographic Effects」, Perceptual and Motor Skills, 72, 1991

_____ 「Public Preferences for Residences: Precode, Code, Minimum, and Avant-Garde Architectural Styles」, Perceptual and Motor Skills, 77, 1993

_____ 「Entropy, Visual Diversity, and Preference」, The Journal of General Psychology, 129(3), 2002

_____ 「Entropy and visual diversity in the environment」, Journal of Architectural planning and Research, 21(3), 2004

Tullis, T. 「The Formatting of Alphanumeric Displays: A Review and Analysis」, Human Factors, 25(6), 1980

Xiaoying, G. "Modeling the perception of visual complexity in texture image and painting image", Unpublished Doctorial Thesis, Ph. D., Graduate School of Engineering, Hiroshima University, 2013, pp.14-16.

Yasser, E. 「Urban Complexity: Toward the Measurement of the Physical Complexity of Streetscape」, Journal of Architectural Planning and Research, 14(4), 1997